入伍證明書

姓　　名	
出生年月日	年　　月　　日生
戶　籍　地	
使用的鼓組	
打鼓經歷	
特殊專長	

U0085723

憑著這張「入伍證明書」，即獲得進入本部隊的許可。

HELL'S TARGET

內容

Chapter 1　　【基礎練習集】
OPERATION BASIC EXERCISE

Chapter 2　　【雙大鼓練習集】
OPERATION DOUBLE BASS EXERCISE

關於 CD TRACK　　本書附贈了只收錄示範演奏的 DISC1 以及只收錄伴奏的 DISC2 等 2 張 CD。
各個練習的 CD TRACK 號碼，DISC1 & DISC2 都一樣。

Chapter 3 【COMBINATION FILL-IN 練習】
OPERATION COMBINATION FILL-IN EXERCISE

Chapter 4 【藝術家風格練習集】
OPERATION ARTIST STYLE EXERCISE

Chapter 5 【綜合練習曲】
OPERATION FINAL ETUDE

HELL'S BRIEFING

關於本書內容

在開始進行地獄訓練之前，希望各位先瞭解每篇練習頁面的閱讀方法，只要能確實瞭解各單元的結構組成，絕對可以用超高效率掌握打鼓的技巧，請一定要仔細閱讀喔！

練習內容的結構

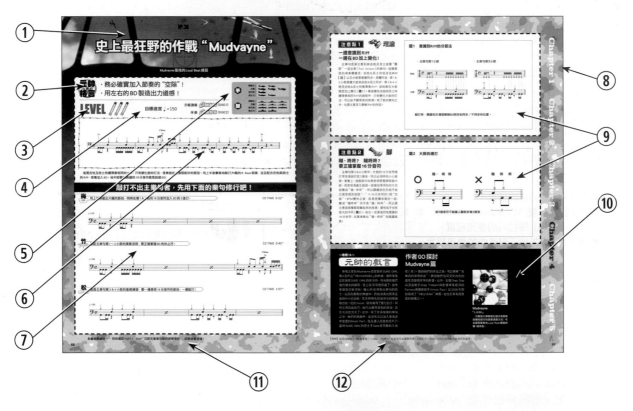

① **樂句標題**：標示出能感受整體氣勢的主標題及正確傳達樂句內容的副標題。

② **元帥的格言**：整理了練習該篇樂句必須注意的事項及利用不同打法所能鍛鍊的鼓技。

③ **LEVEL**：說明該篇樂句的難易程度。總共分成五種等級，魚雷的數目越多，代表難度越高。

④ **目標速度**：最終必須達到的速度。附贈的示範演奏CD內，收錄的Demo樂曲全都是按照這個速度錄製而成。

⑤ **技巧圖解**：練習主樂句時，手及腳的訓練重點（詳細的內容解說請參考右頁）。

⑥ **主樂句**：每篇主題中難度最高的樂句。

⑦ **練習樂句**：用來掌握主樂句的3種練習樂句。難易度從初學者的「梅」逐漸提高至「竹」、「松」。

⑧ **章節索引**

⑨ **注意事項**：解說主樂句。分成：手、腳、手腳、理論等4種，並且分別以圖示標示（詳細的內容解說請參考右頁）。

⑩ **專欄**：介紹主樂句的應用技巧、理論以及專業鼓手們的知名作品。

⑪ **相關樂句**：說明在地獄系列第一集＆第二集（DVD篇）的練習單元（地獄系列的介紹請參考P.111）裡與本主題相關的章節。想要更進一步提昇自我技巧的人，請翻閱之前地獄系列【註：超絕鼓技地獄訓練所第二集（DVD篇）並未在台灣出版發行】的該篇內容。

⑫ **備註欄**：關鍵字解說。將音樂用語及格言等記錄在備註欄中。

關於技巧圖解

技巧圖解是說明練習主樂句時，手&腳的訓練重點，共分成3種等級，隨著數目增加，難度越高，你可以將該項目視為重點來加強訓練，當作強化自我弱點的參考指標。

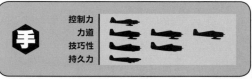

- ●控制力：代表敲打時的精準度。
- ●力道：打擊力道的強度。
- ●技巧力：雙擊（Double Stroke）和炫打（Paradiddle）等技巧的使用程度。
- ●持久力：手指和手臂肌肉的使用程度。

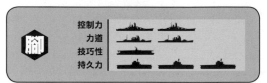

- ●控制力：代表踩踏時的精準度。
- ●力道：踩踏力道的強度。
- ●技巧力：Slide演奏法或雙大鼓（Twin Pedal）等技巧的使用程度。
- ●持久力：腳力的使用程度。

關於CD的示範演奏

附贈CD中收錄作者GO老師的完整示範演奏（DISC1）和沒有鼓擊的背景音樂伴奏（DISC2）。希望藉由聽取示範演奏，讓讀者感受從鼓譜上無法體會的節奏以及細膩的音準。

附贈的CD是按照以下方式錄製內容
○數拍（Count）→○主樂句→○數拍（Count）→○梅樂句→
○數拍（Count）→○竹樂句→○數拍（Count）→○松樂句

關於注意事項圖示

各主樂句的解說分成：手、腳、手腳及理論4種，分別以不同圖示代表，藉此瞭解樂句中手、腳、手腳及理論等方面的重點，可以更集中注意力來進行練習。因此閱讀解說時，請一併確認這些圖示的重點提示。

 手　說明主樂句中使用的雙擊（Double Stroke）和炫打（Paradiddle）等手部技巧。

 腳　說明主樂句使用的踩踏技巧。

 手腳　說明手腳搭配演奏的協調技巧。

 理論　說明主樂句使用的節奏或過門（fill-in）的特性。

關於閱讀本書

本書的設計是為能讓讀者配合個人程度來閱讀。基本上，為了能掌握最難的主樂句，從「梅」樂句開始練習比較適合，建議初學者先單獨練習每一頁的「梅」樂句；相對地，對於自我技巧很有自信的人，可以直接練習難度最高的主樂句。另外，也建議各位可以不必按照樂句的順序，先選擇自己不擅長的樂句進行訓練。由於本書收錄的樂句裡，有很多與地獄系列第一集和第二集相關，已經購買過的讀者如果連同本書一併練習的話可以早一步提昇自我技巧（當然，沒有購買過第一、二集的讀者也可以充分享受學習的樂趣。不過有上進心的讀者請務必買回家一起練習）。書裡收錄了非常多高難度的樂句，練習前請務必先暖身，避免造成傷害。另外，也要小心別甩過頭囉！（笑）

HELL'S TACTICS

練習目錄

這裡詳細說明了符合個人目標的練習目錄。光是埋頭練習根本不會進步，選擇適合自己目標風格的訓練，才能有效提高等級。

1 希望瞭解基礎打擊法

想在超絕技巧接二連三不斷襲來的"地獄"戰場生存下去，最重要的仍是要紮實打穩身為鼓手的基礎技巧，徹底掌握8拍及16拍的基本樂句，務必學會上半身和下半身的基本移動方法！同時也得學習Loud系鼓技的重金屬感，以及替樂曲帶來打擊節奏的伴奏基礎形式。如果

小看了基礎練習，日後遇到挫折時一定會感到後悔不已，別著急，耐心的進行修煉吧！

STEP1
瞭解基本技巧!

STEP2
應用練習!

STEP3
挑戰應用技巧!

2 希望學會快速敲擊法

想要敲出比其他人還快速的鼓技！……這應該是大多數加入地獄鼓技部隊者的目標吧！想達成這種高難度又驚險的目標，除了要鍛鍊出上半身和下半身的瞬間爆發力與肌力外，還必須學會正確的姿勢以及精簡洗練的奏法才行。利用堪稱金屬鼓技超王道的踩踏雙大鼓樂句及

激速Thrash & Blast Beat，還有上半身及下半身複雜的組合式過門（Combination Fill-in）等，累積練習經驗，以達到超越自我速度的極限。在加快速度的同時，也別忘了要提高正確性喔！

STEP1
瞭解基本技巧!

STEP2
應用練習!

STEP3
挑戰應用技巧!

③ 想要強化 Heavy Groove

　　演奏出撼動大地般沈重又激烈的聲音是Loud系鼓手必須達到的境界，不過"想要產生真正的重量感"，不但要提昇上半身及下半身的力道，還得學會強化重量感的演奏技巧及表現力。藉由有效運用了產生重低音的大鼓及落地鼓練習，將具有沈重效果的鼓技敲進身體裡，此外也要學習增添動態感及Trick演奏的技巧，轟出擁有壓倒性重量感的"激烈聲音"吧！一定要一擊一擊打入靈魂深處！

STEP 1
瞭解基本技巧!

P.36　去除的戰術～第1篇～
P.62　用Floor·Linear殲滅敵人吧！
P.92　史上最狂野的作戰"Mötley"

STEP 2
應用練習!

P.40　去除的戰術～第3篇～
P.84　史上最狂野的作戰"Joey"
P.88　史上最狂野的作戰"Mudvayne"

STEP 3
挑戰應用技巧!

P.66　地獄的看門狗"Kerberos"
P.80　史上最狂野的作戰"TRIBAL"
P.104　The Iris,Bloom in the Hell ～地獄的誕生前夜～

④ 希望記住技巧性的樂句

　　一腳踏入"地獄鼓技"世界裡的勇者，除了要學習高速演奏及Loud演奏之外，當然也希望能把需要高認知以及細膩表現的技巧性演奏清楚地敲打出來，挑戰加入了16分音符或32分音符為主的組合式過門（Combination Fill-in）或是運用Rudiments的拍子，還有複合節奏風格的手法&變化拍子等技巧，透過這些高難度且變化多端的練習，徹底磨練自己的鼓技，以百折不撓，遇到任何事都不服輸的堅毅精神，繼續努力修煉吧！

STEP 1
瞭解基本技巧!

P.50　利用3拍樂句設下陷阱！
P.56　奇蹟的1拍半攻擊
P.86　史上最狂野的作戰"Tool"

STEP 2
應用練習!

P.58　叛逆的半拍半攻擊
P.60　決死的Drag
P.78　史上最狂野的作戰"SUNS"

STEP 3
挑戰應用技巧!

P.64　Ghost部隊、出擊……
P.70　恐怖的合體攻擊～第2擊～
P.94　史上最狂野的作戰"System"

HELL'S WARM-UP

暖身樂句集

在這本書的練習內容裡，出現了許多超絕鼓技，對於手臂及手掌肌肉會造成極大的負擔，為了避免肌肉拉傷，請利用以下的暖身樂句來確實進行準備運動。

■上半身的暖身運動

運棒法＝擊（Stroke）之中有各種不同的技巧，不過所有打法的基本根源是來自於單擊（Single Stroke），如果學不會，不但無法打出雙擊（Double Stroke），更不用説是Rudiments等其他技巧了。首先就來學習單擊吧！

圖1的Ex-1是用Full Stroke敲出16分音符的單擊練習。重複數次由右手優先的打法之後，接著換成從左手優先。此時要特別注意，從右手起拍換成左手起拍的地方會變成LL的左手雙擊。接著也同樣希望各位嘗試Tap Stroke打法。Tap Stroke是從距離鼓面往上約2～3公分高的位置，以輕輕落下鼓棒的感覺來敲打，並且迅速回到原來的位置。注意鼓棒的揮動幅度不要過大，先從♩=120左右開始，以能夠達到♩=200～210的速度為目標來努力練習。

接下來是雙擊的基本練習（Ex-2）。這個部分也要進行Full Stroke的右手優先＆左手優先、Tap Stroke的右手優先＆左手優先等4種打法練習。從♩=120的速度開始，最後目標要達到♩=190。

Ex-3是6連音的練習，這個內容最適合用來訓練手指的控制力，屬於交替敲擊（Alternate）的單擊打法，注意每一個敲打時別加上重音，要隨時保持固定的音量。

圖1　上半身的練習

Ex-1　單擊

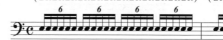 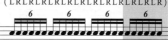

Ex-2　雙擊

第2回是用 RLRR(LRLL) 敲打。

Ex-3　6連音的練習

第2回是用 RLRLRR(LRLRLL) 敲打。

■鼓組的練習

接下來筆者要介紹坐在鼓組前一定要進行的練習。這是用4分音符維持敲擊大鼓（Bass Drum）（第2＆4拍加入左腳的落地鈸Hi-Hat Closed），並且用左右雙擊持續打出8分音符的類型（圖2）。右列舉6種這樣的練習，除此之外，還可以改變敲擊的鼓組種類、切換起拍的手順，或是更改腳部的類型等，製造出多種變化，是非常具有敲打價值的練習內容。從慢速度的節奏開始，再逐漸提高速度來練習。

圖2　樂句的結構組成

① 右手開始
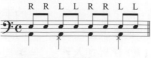

② 左手開始
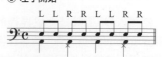

③ 移動至中鼓（Tom）
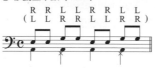

④ 用FT及TT敲打
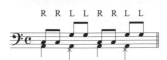

⑤ 依照FT→SD→TT高速移動
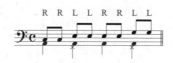

⑥ 3連音掌握中鼓的移動

■Change Up 練習

首先，先用左右手的交替敲擊（Alternate），以Full Stroke打出8分音符（單擊）→8分音符（雙擊）→16分音符（單擊）→3連音，各2小節共計8小節（**圖3的Ex-1**），接著再用Tap Stroke演奏。第3次改從左手開始，以Full Stroke敲打，第4次是左手開始的Tap Stroke打法。以上這些打法構成一組練習內容，從♩＝120開始，漸次以15 BPM往上加速，最後達到♩＝240的目標速度。每一BPM以3～5次為一組練習之後，再改變BPM的速度值。此外，這是屬於高級技巧，不過用炫打（Paradiddle）或雙炫打（Double Paradiddle）做3連音的練習也非常有效果。Ex-2的變化依序是8分音符→6連音→8分音符→16分音符→3連音，這是非常有趣且實用的練習。筆者已經將這個練習樂句完全融入身體律動中，因而在實際的樂句演奏裡會加入許多Change Up技巧。希望各位能用Full Stroke、Tap Stroke、左手優先等變化來練習。BPM也是從♩＝120開始，以達到240的速度為目標來練習吧！

圖3 Change Up練習

Ex-1 GO流的獨創選單

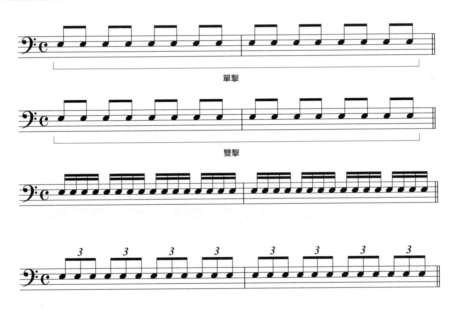

單擊

雙擊

第1次：右手開始的Full Stroke → 第2次：右手開始的Full Stroke →
第3次：左手開始的Full Stroke → 第4次：左手開始的Full Stroke

※ 用炫打（RLRRLRLL）或雙炫打（RLRLRRLRLRLL）打出3連音也很有效果。

Ex-2 實踐性的Change Up練習

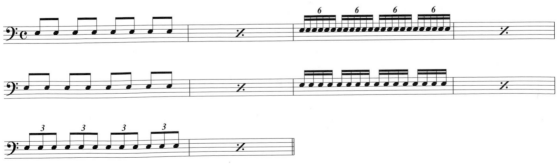

給進入地獄訓練營的鼓手
～序～

各位，好久不見！從第二集DVD篇到現在已經過了3年，這次我帶著「光榮入伍篇」回來了。

已經成功戰勝第一集＆第二集的讀者或許會認為，這次的入伍篇應該是給剛開始學習打鼓者的初階教材，難度一點都不高吧？不過，隨著深入閱讀本書之後，應該會注意到，這樣的認知真是大錯特錯了。在筆者眼中已經浮現出你們那種自以為是的天真表情了。沒錯，這次的標題雖然是入伍篇，其實仍收錄了許多高階技巧的練習內容。那麼為什麼要取名為入伍篇呢？這是因為在主樂句前，仍收入了松竹梅的練習示範演奏之故。除此之外，也多增加了2首綜合練習曲，分成適合初學者、中階者、高階者等3首不同程度的樂曲喔！

我敢大聲的說，你購買了這本書絕對是正確的選擇！當你能完全掌握這本書裡的樂句，內化成自己的武器時，一定能獲得來自周遭人士的崇拜眼神！！好像有點太自大了（笑），這次筆者也精心挑選了截至目前為止，超有用、具實戰性的樂句，希望各位最終能將這些技巧實際應用在樂團合奏中，並且努力練習以取得世界頂尖鼓手的名聲。

那麼現在就坐在鼓組前，開始進入地獄練習吧！

Chapter 1

OPERATION
BASIC EXERCISE

【鼓技基礎練習集】

歡迎來到地獄訓練營。

為了將你訓練成一位能獨當一面的超絕系鼓手，從今天開始將愈來愈嚴格喔！

首先，本單元準備了8 Beat 及 16 Beat 的基礎練習內容，

要讓你學會身為一名鼓手的基礎技巧，

小看基本技巧的人，絕對無法開啟超絕之門。

你一定要利用這個單元的練習，徹底學會鼓技的基本技巧！

BATTLESHIP JIGOKU

地獄新兵訓練營1
～Shake Beat～

Shake Beat 的基礎練習

 元帥的格言
・重視速度感來掌握節拍！
・務必善用 Ghost Note！

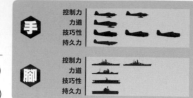

 LEVEL

目標速度 ♩=170

示範演奏 🎵TRACK 1 (DISC1)
伴奏 🎵TRACK 1 (DISC2)

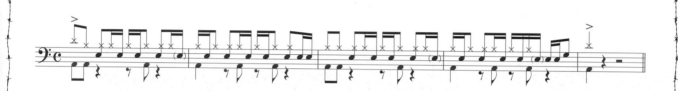

這是具有速度感的Shake Beat。上半身注意到8分音符的HH，同時以填補HH空隙的感覺，敲打SD。每個小節除了第1拍之外，全都在弱拍加入BD，在第2小節裡，把加入頭部動作當作是一種樂句，一定要重視律動感，並且敲打出節奏！

敲打不出主樂句者，先用下面的樂句修行吧！

 梅 這是主樂句的BD基礎練習，務必將BD的拍子記牢！

CD TIME 0:18~

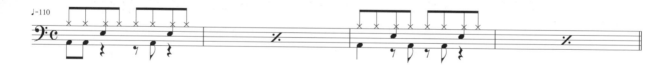

 竹 注意加入16分音符的SD位置，不斷持續練習直到能自然敲打出節奏為止。

CD TIME 0:37~

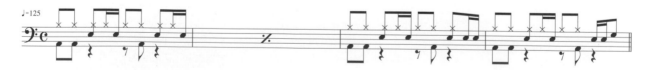

 松 敲打時除了要留意加入16分音符的SD位置外，右手也要穩定的保持 8 Beat 的拍子，下半身的大鼓反拍也要抓準了！

CD TIME 0:55~

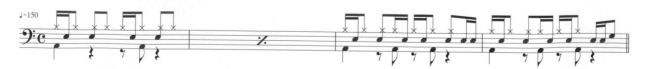

本篇相關樂句…… 同時練習 超絕鼓技地獄訓練所 P.18「由8開始，由8結束……?」經驗值會激增！

注意點1 理論

一出現在背後馬上使"節拍"產生變化！幽靈的真實身份是？

Ghost Note 這個名詞裡因為出現了"Ghost"這個字，是指敲打出若有似無的音，或是幾近聽不見的音量。藉由技巧控制發聲（如**裝飾音**【註】等）以及在小鼓上利用鼓棒製造出緩慢的律動感，把這兩種情境合起來就稱為Ghost Note。"有"或"沒有"Ghost Note會使節拍產生很大的差異。此外，利用Ghost Note可以使樂句聽起來變得非常圓融柔和！！請試著敲打圖1的範例練習，以掌握住 Ghost Note 的感覺。

圖1　學會控制Ghost Note的練習

① 交替敲擊（Alternate）

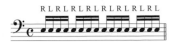

② 雙擊（Double Stroke）

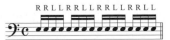

③ 炫打（Paradiddle）

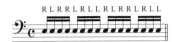

④ 在交替敲擊加上重音

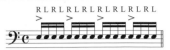

⑤ 交替敲擊和炫打（Paradiddle）

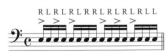

⑥ 在3連音加上重音

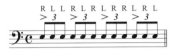

注意點2 手

Ghost Note 的基本概念在 Tap Stroke 技巧裡

接下來要說明如何才能呈現表情豐富且具戲劇張力的"Ghost Note打法"。Ghost Note雖然屬於較為平實的奏法，不過仍希望各位要認真練習。Ghost Note又稱"Tap Stroke"，從打擊面往上約3～4公分以內的高度來敲出微弱的聲音。但在持續敲打時，卻經常不知不覺就變成了從高處大力打擊。因此，請將注意力集中在力道拿捏上，試著保持微弱的敲擊方式持續敲打。基本上就是依照照片①～③的方式重複敲打。如果是雙擊（Double Stroke）（照片④～⑧），必須以鼓棒前端碰到鼓面，在反彈回來的瞬間，使用中指和無名指，甚至連小指一起，用再次握住鼓棒的感覺來敲擊。

● Tap Stroke

将鼓棒放在距離鼓面約3～4公分的高度，輕輕握住，在手中先保留一些"調整空間"。

張開手指，使鼓棒落下敲打鼓面。就像讓手指離開鼓棒，自然往下掉落的感覺。

利用反彈的力量握住鼓棒，感覺就像是拾起往下掉落後彈起的圓球。

● Tap Stroke 的雙擊

雙擊一開始的手勢位置和單擊相同。

這個動作也一樣，輕輕張開手指，使鼓棒落下，敲擊出鼓聲。

利用反彈的力量握住鼓棒，但從這步驟開始的動作就與上述的單擊不同。

使用中指和無名指（還有小指），再次握住反彈回來的鼓棒。

利用這一連串的動作完成由Tap Stroke構成的雙擊，要反覆不斷的練習喔！

【裝飾音】代表裝飾性且變化密集的音符，在樂譜上的譜表記號比一般音符還小，拍值並不包含在小節的拍數裡，因此必須盡量縮短演奏時間。

地獄新兵訓練營2
～Heavy Beat～

運用了中國鈸的 Heavy Beat 練習

元帥的格言
· 要用4分音符的中國鈸製造音階感!
· 正確加入16分音符的BD!

LEVEL

目標速度 ♩=148

示範演奏 **TRACK 2** (DISC1)
伴奏 **TRACK 2** (DISC2)

手 控制力 / 力道 / 技巧性 / 持久力
腳 控制力 / 力道 / 技巧性 / 持久力

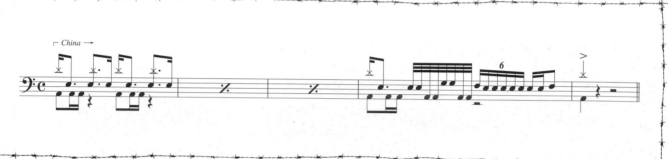

Loud系搖滾樂絕對不可欠缺的就是重節奏類型。必須以要敲破一切般的氣勢用力敲打4分音符的中國鈸（China）。第4小節第2拍的32分音符，必須沉穩清楚地敲打出所有的拍點。請用要讓聽眾自然地上下甩頭的強烈企圖心來演奏吧!

敲打不出主樂句者，先用下面的樂句修行吧!

梅 這是在穩定的4分音符中國鈸的節奏中加入16分音符的SD練習。

CD TIME 0:21~

竹 這是用16分音符加入BD的練習，用來練習掌握住Slide的技法。

CD TIME 0:44~

松 過門（Fill In）練習，學習掌握32分音符和6連音的Change Up。

CD TIME 1:07~

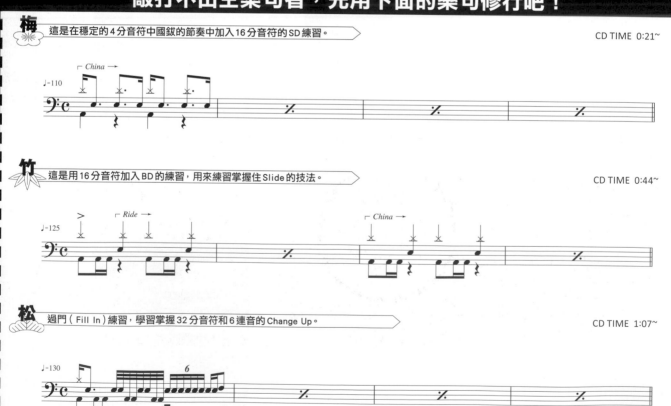

本篇相關樂句…… 同時練習 超絕鼓技地獄訓練所 P.46「強化右腳！匍匐前進的節奏」經驗值會激增!

注意點 1 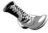 腳

什麼是實現高速連擊大鼓的 Slide演奏法

不只是這個主樂句,在高速連擊大鼓(Bass Drum)時,尤其是做大鼓雙擊的連打中,最常使用的腳踏技法就是Slide。簡單來說,就是以墊踏(Heel Up)的技巧,先將整隻腳往上抬(照片①),在腳尖踩下踏板的正中央後(照片②),再利用鼓搥反彈回來的力道,將腳尖往大鼓方向壓來產生滑動(照片③)。藉此在腳踏板上,完成連續雙擊的打法。Slide技法的關鍵在於,用第1擊落下腳步的動作,形成第2擊腳往前踏的動作,比起重複2次往下踩的方式能更有效率、更快速地完成雙擊。從上往下

看的時候,就像讓腳往前滑的感覺,因此稱此技法為Slide。你可能會覺得這樣的技法有點困難,不過只要試著細心體會,就可以迅速學會這項技巧。

掌握住關鍵訣竅之後,這次希望各位能以"咚咚"的聲音以及拉長、縮短鼓聲的間隔,以訓練自己學會調整敲擊速度。這種Slide演奏法是由身體(腳)來決定速度,因此不會調整速度,只能將速度停滯在♩=100的人,無論速度標示是♩=90或是♩=200,往往都只能將踩踏拍子停在♩=100的雙擊。因此,一定要配合

樂曲的速度改變踏板的踩踏位置及滑動距離,才能踏出符合拍子速度的雙擊。請持續練習直到身體(腳)可以瞬間反應為止!一開始最好用♩=80～90,再依序提昇到♩=110～120、150～160,以各種速度**反覆練習【註】**。

● Slide演奏法

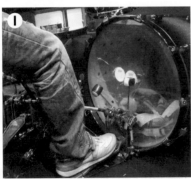

踩踏大鼓(kick)之前,以墊踏(Heel Up)的技巧提起腳跟做為準備動作。

Slide的第1擊。用腳尖踩踏踏板的中央。

迅速將腳滑到前方,進行第2擊,如何精準的控制好第1擊和第2擊之間的時間間隔是Slide技法的重點。

注意點 2 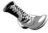 理論

演奏出重量感的 GO流中國鈸使用法

適當地運用,中國鈸可以變成非常強大的武器。一般來說,大部分只會敲擊1次,不過像主樂句這樣,以每4分音符就敲打一次中國鈸,可以產生極為強而有力的聲音。尤其在想要加深聽眾對節奏的強烈印象時,筆者通常都會使用這種方法。中國鈸安裝的位置是在自己的右側,落地鈸(Closed Hi-hat)的上方。與踏鈸搭配演奏,這種安裝方式比較方便。此外敲打中國鈸的動作也非常重要,必須大幅揮動手臂敲打(照片④&⑤),所以把中國鈸的位置設定的比較高。

GO流的中國鈸打法。重點是要把鼓棒往後,幾乎要靠到背部,大幅揮動。

在鈸的邊緣用鼓棒垂直敲擊,除了可以產生非常驚人的聲音之外,看起來氣勢也很強勁!

地獄新兵訓練營3
～弱拍打法～

基礎的弱拍打擊練習

 元帥的格言

・學會標準的弱拍打法！
・挑戰分成5拍點一音組的線性樂句！

 LEVEL

目標速度 ♩=120

示範演奏 TRACK 3 (DISC1)
伴奏 TRACK 3 (DISC2)

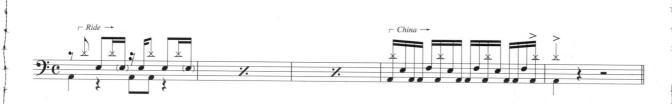

這是在弱拍（每拍的後半拍）加入固定拍鈸（Ride）的 Shake Beat 應用類型。第2＆4拍加入 Back Beat，同時在第3＆4拍加入16分音符SD來增添演奏效果。第4小節是以中國鈸為拍首的5拍點一音組線性樂句組合式過門（Combination Fill-in）。注意重音（中國鈸）的拍點位置別跑拍了！

敲打不出主樂句者，先用下面的樂句修行吧！

 梅　在每拍的弱拍（後半拍）加入拍鈸（Ride），3&4小節加入 Back Beat 的小鼓。

CD TIME 0:21~

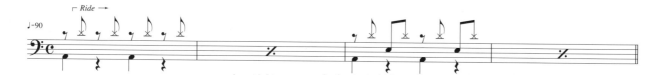

竹　加入 Back Beat 的拍鈸和16分音符的SD練習，要正確掌握住時間點。

CD TIME 0:46~

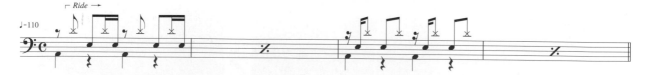

 松　這是擷取自主樂句第3～4小節的練習。首先確認手＆腳的順序再做練習。

CD TIME 1:06~

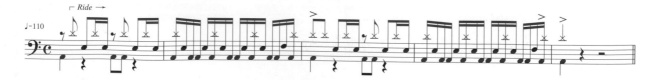

本篇相關樂句……　同時練習 超絕鼓技地獄訓練所　P.104「鼓手要走的後門」經驗值會激增！

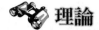

在16分音符的弱拍加入SD的 Shake Beat

　　Shake Beat是指，以8分音符敲打節奏，同時在16分音符的弱拍加入小鼓，添加樂曲風味的節奏類型。基本類型是以8分音符來敲打踏鈸（Hi-Hat），同時在Back Beat（第2＆4的拍首）以及第2＆3拍的16分音符弱拍加入小鼓（圖1-①）。由於這是非常知名的節奏打法，應該無人不知，無人不曉吧！以此節奏加以變化就變成了圖1-②～⑥。圖1-②～④，上半身的動作與①大同小異，但是在16分音符及8分音符的弱拍加入了大鼓的演奏，而⑤和⑥是增加了小鼓的Ghost Note，並且在第一拍上加入16分音符的拍子。這裡的每個樂句都是1小節為一節奏單位的類型，把這些節奏重組排列，可以發展成以2小節或4小節為一節奏單位的新節奏，聽起來可以更好聽喔（主樂句就是其中一種組合範例）。光1小節為一節奏的打法貫穿全曲無法炒熱氣氛，利用編排數種不同的節奏組合，可以讓節奏的律動更活潑生動。如果搭配得宜，就算只聽到爵士鼓的樂句，也能在腦海中浮現出歌曲的旋律。當然除了本單元介紹的Shake類型之外，還有很多不同種類，請和大家一起研究，製造出好聽的節奏類型！

圖1　Shake Beat的應用類型

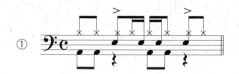

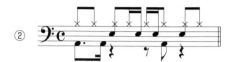

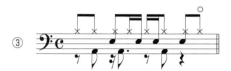

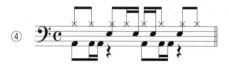

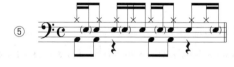

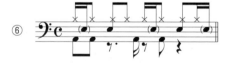

用奇數打點做為音組來切割偶數拍子的Trick 節奏類型

　　接下來說明如何利用5音為一組音組來造成Trick節奏。主樂句第4小節是以3次16分音符的5打音當作1組音組切割4拍的範例。因為不是以我們習慣的2擊、4擊、8擊等容易區分的偶數拍點而是以奇數來擊鼓，所以能形成一種具有**複合節奏【註】**元素的樂句。用這種方式融入節奏之後，拍子變得難以掌握，因此可以製造出Trick的節奏效果。此外，急速使用拍子和小鼓，也能留下強烈的印象。圖2是16分音符以5音一音組為切割單位的常用樂句，請務必嘗試看看！

圖2　Trick節奏的應用變化

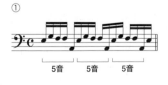

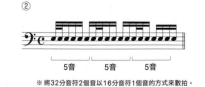

※ 將32分音符2個音以16分音符1個音的方式來數拍。

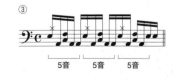

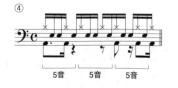

【複合節奏】同時使用2種以上不同節奏性的節奏打法。交錯進行數種節奏，並且於某個拍點再回應節奏的律動中，藉此產生強力的節奏變化感。

地獄新兵訓練營 4
～運用 FT 的節拍～

運用落地鼓的 Shake Beat 練習

 · 使用 FT 強調重量感！
· 將 Shake Beat 應用在 TT 吧！

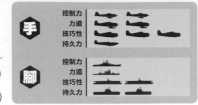

LEVEL 目標速度 ♩=160

示範演奏 ⊙TRACK 4 (DISC1)
伴奏 ⊙TRACK 4 (DISC2)

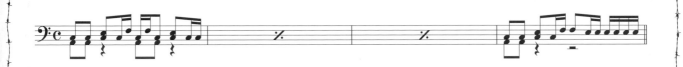

這是現代流行音樂經常使用，運用了 FT 的 Shake 應用類型。想在樂曲裡添加一些變化，或者使用在樂曲開頭時，可以產生非常棒的效果。關鍵技巧就在於必須強力敲擊 FT，確實製造出重量感。這是很實用的樂句，請務必要好好掌握才行。

敲打不出主樂句者，先用下面的樂句修行吧！

 在 16 分音符的弱拍加入 TT 的練習，要確實掌握加入 TT 的時間點。　　　　CD TIME 0:17~

♩=115
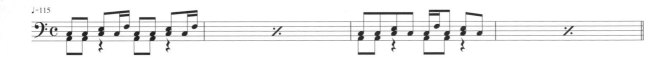

 與梅樂句一樣都是在 16 分音符的弱拍加入 TT 的練習，後半段在 16 分音符的弱拍加入了 FT。　CD TIME 0:34~

♩=125
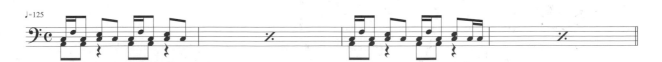

 密集加入 TT 或 FT 的樂句類型，確實掌握好 16 分音符節奏。　　　　CD TIME 0:51~

♩=140
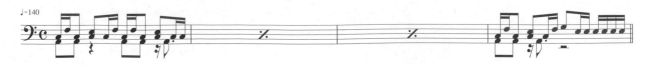

本篇相關樂句⋯⋯ 同時練習 超絕鼓技地獄訓練所　P.68「用 Floor 體會雙大鼓的風味！」經驗值會激增！

注意點 1　 理論

運用落地鼓
敲打出重量和氣勢吧！

主樂句是使用落地鼓（Floor Tom），讓節奏聽起來較具重量感的類型，這也是流行音樂常用的類型，相信大家應該都耳熟能詳了吧！利用落地鼓敲打出來的低音可以增添樂曲的氣勢及重量，因此比一般用踏鈸敲打的節拍更有震撼力。

看到左頁的鼓譜就可以清楚瞭解拍子的結構，只是將8分音符的節奏，從踏鈸或大鼓改變成落地鼓的敲打。與踏鈸或固定拍鈸（Ride）等金屬物件相比，敲打落地鼓的雙手除了在觸

感以及敲擊的反應有很大改變外，節奏的聲響也容易產生較豐富的變化。上半身的基本動作是在Shake Beat的延長線上，但是節奏比較深刻，要注意用力敲擊才行。

以下將進一步介紹使用了落地鼓和中鼓（Tom）的節奏類型（圖1）。圖1-①屬於正統的節奏類型，要以積極的方式來敲打。圖1-②是將主樂句複雜化的應用類型，必須注意敲打16分音符的大鼓。圖1-③是使用了炫打的Tricky樂句，圖1-④是加入雙手交替敲擊，具有氣勢

的帥氣（！）類型。每一種都是非常實用的樂句，請一定要嘗試加在你自創的節奏類型裡！

圖1　加入落地鼓以及中鼓的類型

①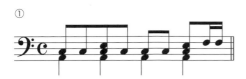

組合了FT和4分音符的BD，樂句具
有直接強勁的氣勢。

②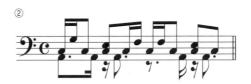

用16分音符密集加入BD的
Shake應用類型。

③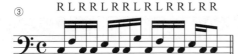

運用了炫打的類型。
根據拍子變化決定手的順序。

④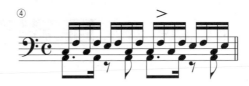

按照交替敲擊的左右手順序構成的重量類型。
關鍵在第3拍的TT是重音。

注意點 2　 手

讓雙手保持固定的間隔
正確進行敲打順序！

從小鼓移動到中鼓時，初學者往往很容易發生錯誤，中鼓類與3點（踏鈸、小鼓、大鼓）相比，使用的頻率較少，因此必須多花一點時間來習慣敲打技巧。此外，一般人通常都是右撇子，遇到順時針移動敲打中鼓時，通常比較吃力。實際演奏時，必須意識到要確實移動左手，敲擊到中鼓的正中間，這點很重要。除此之外，雙手必須隨時保持固定的間隔，請善加利用上半身來移動吧（照片①～④）！交錯使用單擊、雙擊、基本功，以緩慢的BPM【註】，一邊確認手的軌道，一邊進行練習吧！！

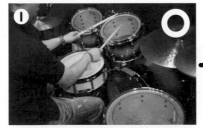

將鼓棒握成八字形，確實敲打鼓面中央。

FT也一樣確實敲打中央部分。

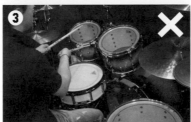

如果雙手的動作凌亂的話，就無法確實敲打鼓面。

敲打中鼓時，要目視到目的地，這點很重要。

【BPM】是Beats Per Minute（1分鐘的拍子數）的簡稱，代表節奏的速度。如果1分鐘內是120拍的話，就會標示為 ♩=120。

地獄新兵訓練營5
〜雙手16 Beat〜

以雙手敲擊的16 Beat練習

・用雙手敲出16 Beat!
・必須掌握切分音!

 目標速度 ♩=120　示範演奏 **TRACK 5** (DISC1)　伴奏 **TRACK 5** (DISC2)

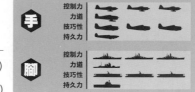

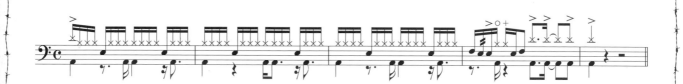

　這是由雙手敲擊HH構成的16 Beat類型。仔細注意在16分音符下有同步動作的手腳拍點,並且左右手還要打出維持固定的音量,練習時千萬別心浮氣躁,這點很重要喔!第4小節是使用了HH的切分音樂句,必須正確敲出Open／Close!

敲打不出主樂句者,先用下面的樂句修行吧!

梅 用雙手敲打16分音符的HH,一定要放輕鬆來敲打。　　　CD TIME 0:23~

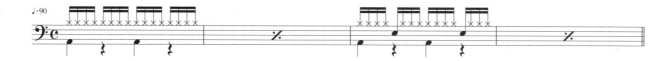

竹 這是BD的雙擊練習,也要注意到與左手同步拍點。　　　CD TIME 0:47~

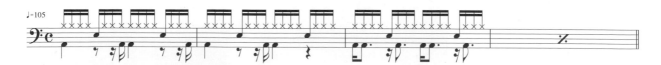

松 HH的Open／Close練習。必須注意到切分音!　　　CD TIME 1:06~

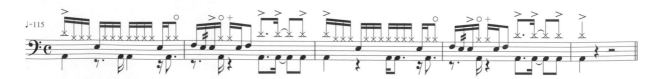

本篇相關樂句……同時練習 超絕鼓技地獄訓練所　P.86「Double Hand 的標準16」經驗值會激增!

注意點 1　手

用雙手敲打 HH
製造出震撼力及速度感

　用16分音符組成節奏的16 Beat樂句，可以分成用雙手（Alternate）敲打以及用單手敲打兩種。通常必須根據樂曲的音色變化，選擇雙手或單手，找出最具效果的敲擊方法，不過本單元的主樂句最好用雙手敲打。用雙手在踏鈸敲打出16分音符時，有時會因為重音的添加，而且還得注意到大鼓的敲打時間點等其他關鍵重點，讓節奏無法流暢。因此這裡要介紹5種在重音添加變化的雙手（Double Hand）16 Beat練習（圖1）。①～③是相同音型，只有改變了重音位置。④&⑤連大鼓的動作也變得很複雜，因此難度稍微有點高，你一定要有耐心來練習！

圖1　雙手的重音變化

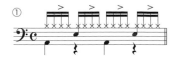

①

在8分音符的弱拍加上重音。

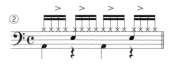

②

第1&3拍是在8分音符的弱拍、第2&4拍是在16分音符的弱拍加入重音。

③

在16 Beat的拍子中用重音模擬8 Beat性質的音色變化類型。

④

加入複雜的重音以及BD的類型，雖然困難卻很有趣。

⑤

以④為基礎增加應用變化的類型。雖然複雜，敲打時卻很愉快。

注意點 2　理論

吃了之後使樂曲生動起來!?
切分音的運用法

　切分音是指，強調在原本應該微弱發音的音符（弱拍【註】），改變其節奏的強弱起伏。通常使用在小節裡速度較快的地方或是樂曲的重音，俗稱"把節奏吃掉"的演奏表現。在主樂句中，第4小節第3拍出現了切分音，不過大部分是從弱拍開始拉長音，很少會在強拍加入重音。雖然很困難，不過隨著從弱拍拉長音的變化，可以在節奏上添加些許不同的聲音表情變化，產生有趣的效果，也可說是使樂曲變得更好聽的一種手法。右側舉了幾個切分音的實際使用範例（圖2），請你一定要當作參考。

圖2　切分音的樂句範例

●8分音符的切分音

①

切分音的前面加入1拍半的過門。

②

3連音＋半拍的過音後，進行切分音。

③

第2～3拍和第4拍是連續切分音的重音樂句。

●16分音符的切分音

①

在過門之後加入切分音。利用HH的Open／Close完成好聽的樂句。

②

第2～3拍使用切分音。因為在前後加入過門，所以變成以切分音來製作間隔，關鍵就在於要一邊感受拍子，一邊演奏。

③

沒有著地點的類型。注意要流暢地進入第4拍的16分音符弱拍。

【弱拍】在4/4拍子中，第2＆4拍是弱拍，第1＆3拍是強拍。此外，一般來說拍子的強拍（Down Beat）是較強的部分，拍子的弱拍（Up Beat）是較弱的部分。

地獄新兵訓練營6
～Half Beat～

由Half Beat構成的重旋律練習

 元帥的格言

· 激烈敲打出 Half Beat!
· 充分使用 Ghost Note!

 LEVEL

目標速度 ♩=150

示範演奏 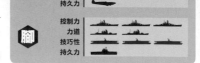 TRACK 6 (DISC1)
伴奏 TRACK 6 (DISC2)

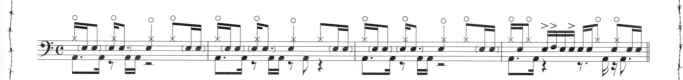

這是用SD密集敲打Ghost Note的重量級Half Beat類型。各個拍子都是不同的拍法，因此必須預先將順序記在腦海裡。其中也出現了由16分音符構成的高速樂句，尤其是第4小節，每個拍子的樂句都不斷變化，必須特別留意。

敲打不出主樂句者，先用下面的樂句修行吧！

梅 要記住在主樂句第1小節第1＆2拍中加入SD的Ghost Note的時點。　　　　CD TIME 0:16~

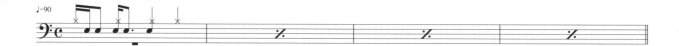

竹 清楚記住SD在各個拍子的位置，熟悉之後也一定要正確加入BD!　　　　CD TIME 0:38~

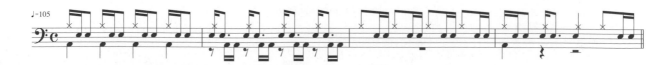

松 這是主樂句第4小節的練習。請先用慢速度的節奏來確認雙手的打擊順序，再用正確速度練習。　　　　CD TIME 0:58~

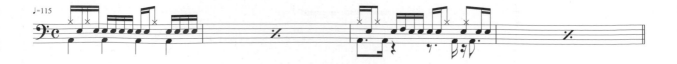

本篇相關樂句……同時練習 超絕鼓技地獄訓練所　P.20「化為節奏的鬼」經驗值會激增！

 理論

注意點1

記住重金屬搖滾　必備的節奏—Half Beat

　　各位在樂團排練時，是不是經常聽到"那個Half的地方啊～"或是"吉他Solo好像變成Half Beat了"等這種説法？這裡的Half＝Half Tempo或是Half Beat是指，不在第2＆4拍，只在第3拍加入小鼓，利用這個方法，可以使BPM不變，卻能使節奏產生速度變慢錯覺的技法（圖1），正確來説是稱為Half Time或Half Time Tempo，實際敲打時，可以用容易數拍的BPM（4分音符）為基準來掌握節奏。厚重又有律動感的Half Beat是重金屬搖滾裡不可缺少的節奏類型，因此請帥氣的敲打出來吧！

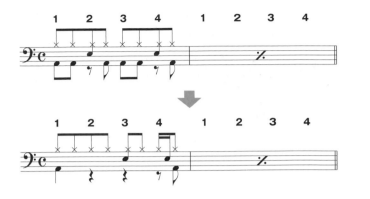

圖1　Half Beat

BPM雖然沒有變化，卻感覺速度變慢了。
變成緩慢且沈重的節奏，因此通常會稱為"落入Half裡"。

 理論

注意點2

來挑戰Ghost Note的應用發展技巧吧！

　　這個主樂句裡出現由雙擊構成的Ghost Note，是Ghost Note演奏法裡難度最高的技巧。在之前的教材裡也曾多次解説過，能不能掌握Ghost Note的演奏技巧，關係著表演**表現力【註】**強弱的表現。在此的Ghost Note可不是在弱拍的普通Ghost Note，而是嵌在重音空隙裡的高難度手法。此外，演奏雙擊技巧時，也必須留意音符間的拍值是一致的。圖2是由雙擊構成的Ghost Note演奏練習，請用各種BPM來敲打，進行嚴格的特訓吧！

圖2　Ghost Note的練習

①　RLRRLRLLRLRRLRLL

單炫打（Single paradiddle）。
也要進行改變手部順序的練習。

②　RLLRLLRRLRRLRRLL

Ghost Note的雙擊集中練習。
要一邊改變BPM，一邊練習。

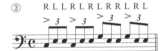

③　RLLRLRLRRLRL

由3連音構成的練習。
必須正確加入重音。

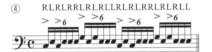

④　RLRLRRLRLRLLRLRLRRLRLL

由雙炫打（Double paradiddle）構成的應用發展練習。

～專欄1～
元帥的戲言

不可以只滿足學會技巧這件事！正確的教材使用方法

　　在這裡我想送給購買本書的讀者一些重要的建議。利用像本書這種類型的教材或是DVD來練習各種樂句和節奏類型，學習打鼓技巧是非常棒的一件事。不過真正重要的是，能夠把從教材裡學到的節奏或過門等技巧，實際應用、活用在樂團演奏中。

　　就算過門敲的再好，如果無法和樂曲配合，反而會破壞了整首曲子的氣氛。此外，即使想練習的樂句實際使用在樂曲中，有時卻會產生無法順利敲打出來，或是因為BPM及音色變化不同，而不能配合協調的情況，所以必須先從仔細聆聽貝士和吉他演奏的Riff，或是歌手的歌聲變化來入手。瞭解之後，才能敲出協

調性的節奏或過門。

　　唯有經歷過實戰演奏才能真正學會打鼓技巧！將你學到的各種樂句，確實應用在合奏中，並且配合樂曲，敲打出貼切的節奏安排，希望各位能盡量與樂團進行大量練習。

技巧要能使用在實際演奏中才有意義，必須不斷增加實戰經驗，才能確實學會鼓技！

【表現力】就算是以吵雜聲音為信條的金屬系鼓手也絕對必須學會細膩的表現力，一定要正確掌控敲打的音量，精準增強律動感喔！

光有技巧還不行!?
成為專業鼓手的真正意義

　　世界上並沒有成為專業鼓手的說明書，當然也沒有證照或考試。如果要舉出成為一位專業鼓手必須具備的條件，那就是擁有把骨頭埋在打鼓世界的覺悟以及不怕失敗的堅強意志了！……什麼，好像一開始就很辛苦？（苦笑）

　　說到專業，也有各種不同方式，邁向專業之路大致可以分成3種。第1是成為專業級鼓手的隨從（隨身小弟），一邊學習專家的表演Know How及現場演奏流程，利用師徒關係，成為專業鼓手。第2是組一個樂團，腳踏實地參與活動，等待出片機會。第3是在專業學校或是鼓手培育中心等地方學習技巧與Know How，再利用該機構擁有的音樂界資源，或是加入該機構經營的音樂工作室。

　　無論選擇哪一條路，都必須闖出一定程度的實績和信用。在專業的世界裡，絕對不會僱用一個不曉得能不能派上用場的人。你可以想像自己如果是委託案件者，那種心情就能瞭解了。身為專業鼓手，為了持續演奏生命，必須努力經營自己的招牌，隨時滿足委託者的工作期待。因此除了擁有技巧之外，也必須能夠取得良好溝通，千萬別隨便輕忽每一份工作，這點非常重要。如果可以達到這個目標，並且樂於音樂之中，應該是身為專業鼓手的最高境界了吧！

　　連筆者也是隨時秉持著不怕挫折而且愉快的心情來參與各種演出活動，各位讀者，你們也要以成為能取悅周遭所有人的音樂者為目標喔！

Chapter 2

OPERATION DOUBLE BASS EXERCISE

【雙大鼓練習集】

為了在地獄戰場生存下來，
非得學會"雙大鼓"演奏技巧不可。
在這個章節裡，你要挑戰的是王道踩法樂句、密集敲打大鼓的應用類型、
甚至還需要有強烈節奏感的3連音＆Shuffle等樂句，
利用這些練習來學會雙大鼓的打法及活用法。
你一定要練就速度和力道兼備的強韌下半身！

BATTLESHIP JIGOKU

JIGOKU

重低音特殊破壞者

加入 Change Down 的雙大鼓練習

・戰勝強勁的雙大鼓吧！
・正確演奏 Change Down！

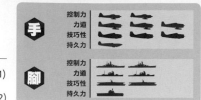

LEVEL ////

目標速度 ♩=150

示範演奏 TRACK 7（DISC1）
伴奏 TRACK 7（DISC2）

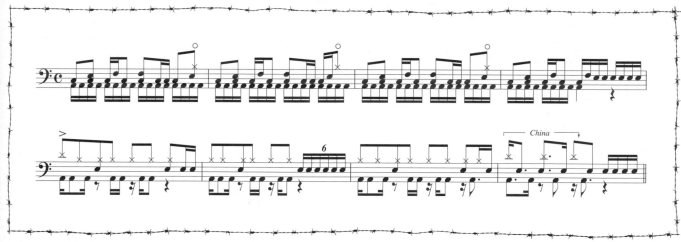

前半段是在16分音符的BD裡，搭配FT和TT的重低音節奏類型，後半段是以跳躍般的16 Beat BD踏法，加上雙手打出具有節奏感的8 Beat的節奏類型。因為前半段的4小節得營造出緊迫感，所以在8 Beat感覺的第5＆6小節，節拍別亂掉。第8小節中，要正確敲打出由BD和SD構成的前3拍！

敲打不出主樂句者，先用下面的樂句修行吧！

梅 先做好BD為4分音符穩定踩法，熟悉上半身打擊後的動作，再練習後兩小節的16分音符BD踩法。　　　　CD TIME 0:24~

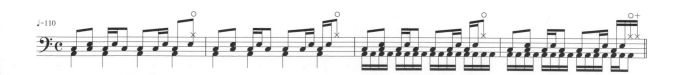

竹 這是主樂句第8小節的練習。必須先一邊記住上半身的打擊動作，再加入複雜的BD踩法！　　　　CD TIME 0:42~

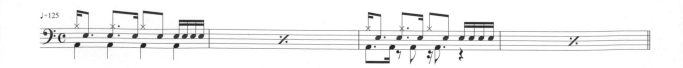

注意點1 手

注意打擊的角度及反彈感的差異！

　　這裡來說明手的移動。不只限於在中鼓上的移動，在敲打基本3點（踏鈸、小鼓、大鼓）以外的部分時，必須注意到敲打的角度以及鼓棒的反彈感【註】差異（照片①～④）。首先敲打的角度盡量垂直面對鼓組，如果角度傾斜，就無法完全將手的力道傳達到鼓面上，請仔細研究該如何才能打出垂直敲擊的打法。此外，不同的鼓組，反彈的感覺也會不同，請清楚地將各個鼓組的反彈感記在身體的律動裡。

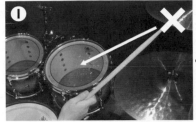

如果以傾斜鼓棒的方式敲擊時……

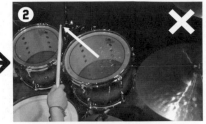

無法完全將手的力道傳達到鼓面上。

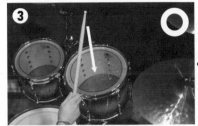

基本原則是要垂直落下鼓棒。

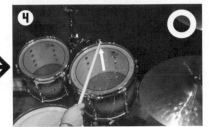

這樣反彈力道會較穩定，以便迅速進行下一次敲擊。

注意點2 腳

必須遵守法定速度！掌握樂曲的節奏速度

　　由16分音符的大鼓所形成的樂句中，蘊含了敲打雙大鼓的真正意義，不過在此要給各位一個警告，筆者過去也陷入，隨著樂句的速度變快，而產生"節奏過快"的困擾。因為想要使雙腳能協調踩踏，造成過度將注意力集中在腳上，使得只有在踩踏16分音符的大鼓部分發生速度異常過快的情況。結果讓整首樂曲的速度變得愈來愈快。16分音符的雙大鼓對於鼓手而言，的確是一項考驗，但不可扼殺了樂曲穩定的節奏。必須從平常開始，使用節拍器來進行基礎練習（圖1）。

圖1　維持大鼓節奏的練習

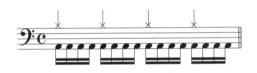

① 先不打SD，從 ♩＝100開始以每次上升10 Beat的方式，一直練習到 ♩＝130，再上升到 ♩＝150。
② 在第2＆4拍加入Back Beat，然後進行①的練習。
③ 試著在每個4分音符的拍首加入SD。

注意點3 理論

記住成為複合節奏風手法的3拍4連音！

　　這裡將說明的是主樂句第8小節的過門（圖2）。這是筆者最擅長的一種複合節奏風格樂句，演奏的關鍵重點是，用中國鈸敲打出4分音符，製作出強烈的節拍，同時用3拍4連音敲打小鼓及大鼓。這種3拍4連音並不是常聽到的節奏，甚至有些讀者可能都沒聽過，主要就是以16分音符3個音（附點8分音符）為1個區間，在3拍內敲打4次該音型，這種演奏法又稱為"16分音符的3分割"，是經常用到的節奏之一。3拍4連音有各種演奏方法，各位一定要多多研究嘗試！

圖2　過門的結構

・主樂句第8小節

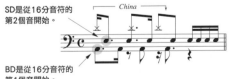

SD是從16分音符的第2個音開始。

BD是從16分音符的第1個音開始。

・利用4分音符的中國鈸維持拍子的感覺，同時製造出強烈的節奏。

●3拍4連音

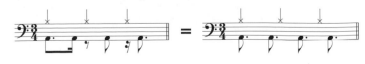

【反彈感】這裡指的是敲打鼓面的時候，鼓棒反彈回來的狀態。將鼓組的反彈感記起來，可以提高演奏的敏銳性及正確性。

無敵大鼓連射砲

由16分音符構成的雙大鼓踏法練習

·學會雙大鼓的踏法！
·要熟習Double Time的節奏！

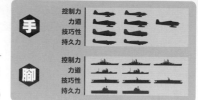

LEVEL 目標速度 ♩=180

示範演奏 TRACK 8 (DISC1)
伴奏 TRACK 8 (DISC2)

這是用16分音符持續踩踏BD的超王道金屬樂句類型。首先必須注意以穩定的音壓踩踏BD，同步清楚敲打HH、SD及BD，並且明確加入左手重音的3點打法。由於強調強拍也是演奏的重點之一，因此右撇子的人最好從右腳開始踩踏BD。

敲打不出主樂句者，先用下面的樂句修行吧！

 學會在8 Beat的弱拍加入SD的感覺。

CD TIME 0:15~

 持續踩踏16分音符BD，也要仔細注意讓HH、SD準確地落在需與BD同步的拍點上。

CD TIME 0:30~

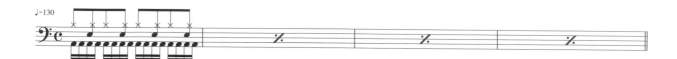

 這是主樂句第3&4小節的練習，過門小節時必須正確在TT移動。

CD TIME 0:48~

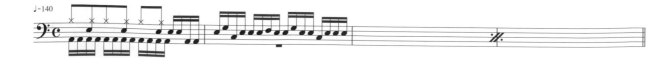

注意點1 腳

掌握雙大鼓之道
必須提高下半身的力道！

　　這裡要說明對於Loud Rock而言，不可欠缺而且關係緊密的踩踏方法。

　　踏法大致分成墊踩法（Heel Up）及平踩法（Heel Down）2種。

●墊踩法（照片①）：正如其名，是提起後腳跟，自然將整腳往下踩的方法。

●平踩法（照片②）：腳跟維持在踏板上，向下輕點踩踏。這種踩法聲音較小，必須具備些技巧。

　　基本上，Loud Rock是以墊踩法為主，搭配的技巧有Open Shot（照片③～⑤）以及Close Shot（照片⑥～⑧）等。一般而言，墊踩法通常使用的是Close Shot。請各位要善加利用這2種踏法及2種打擊法，以搭配組合製造出各種聲音變化。

　　最重要的關鍵，是要掌握在墊踩法及平踩法的音量與使用肌肉的差異。尤其是平踩法，在還不熟悉之前，可能容易感到腳脛酸痛，最好持續進行和緩的練習。請以達到細密穩定的踩法為目標，努力持續練習吧！

●墊踩法

腳跟往上提，使腳掌自然往下踩。

●平踩法

把腳跟放在踏板上往下輕點踩踏。

●Open Shot

踏完之後從腳尖離開鼓槌（Beater），就會產生BD原本的聲響。

●Close Shot

踏完之後用腳尖踩住鼓槌（Beater），感覺像在閃音。

注意點2 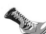 腳

必須學會穩定持續
踩踏BD的超王道類型！

　　主樂句是用Double Time【註】在持續穩定的拍子裡，加入16分音符大鼓的超王道樂句類型。有很多知名的金屬樂曲使用了這種樂句，希望掌握雙大鼓技巧的人，絕對不可以逃避這種樂句。隨著BPM的改變，加在大鼓上的力道也會不同，因此請先用心感覺差異之處。慢速度的BPM必須一擊一擊清楚地踩踏出聲響，請試著用把鼓槌（Beater）踩進大鼓裡的感覺來演奏。

　　另一方面，在快速度的BPM踩踏時需要有效率地使用膝蓋以下的部位，因此必須讓整個腳掌和腳踝部分產生協調的連動性。請注意到2種差異，用圖1來進行基礎練習吧！

圖1　雙大鼓的基礎練習

從♩＝90左右的速度開始逐漸加快，必須準確地按節拍器的節奏練習。
請以每天花10分鐘左右的時間進行練習，目標是達到♩＝200以上的速度。

【Double Time】代表以之前2倍的拍子來數拍。在金屬系的鼓技裡，通常代表的是，從2＆4拍開始在各個拍子的弱拍加入小鼓的類型。

Shuffle攻擊 "1984"

使用了變化型腳順的高速Shuffle練習

元帥的格言
· 必須習慣Speed Shuffle!
· 要讓身體記住左腳優先!

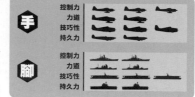

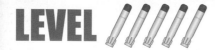
LEVEL ///// 目標速度 ♩=237

示範演奏 **TRACK 9** (DISC1)
伴奏 **TRACK 9** (DISC2)

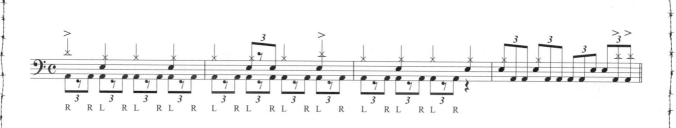

像這種用雙大鼓的Speed Shuffle最近雖然比較少聽到，卻對於提高腳的技巧很有幫助。雙腳的踩踏順序是，只有在樂句一開始用RR，其他都是LR（這是為了要用右腳踩踏節奏中比較難掌控的弱拍之故）。請一邊以3連音的數拍方式，一邊用變化類型的腳順來演奏吧!

敲打不出主樂句者，先用下面的樂句修行吧！

梅
Shuffle的基礎練習。用簡單的拍子來熟悉3連音吧。

CD TIME 0:14~

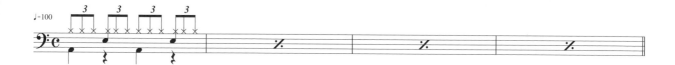

竹
嘗試在第1&3拍加入從左腳開始的BD。注意保持穩定的4分音符HH！

CD TIME 0:35~

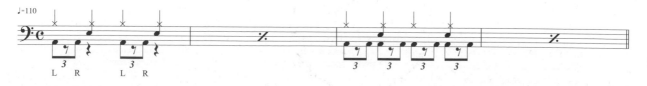

松
這是主樂句第4小節的練習內容。仔細感覺用3連音的拍感來敲打。

CD TIME 0:55~

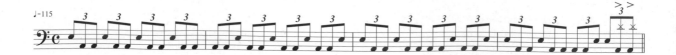

本篇相關樂句…… 同時練習 超絕鼓技地獄訓練所 P.34「用雙大鼓做高速Shuffle」經驗值會激增!

注意點 1 腳

掌握高速 Shuffle 要從強化左腳開始！

　　主樂句是將3連音正中間的音去掉，變成 Shuffle Beat，最大的特色是製造出跳躍的節拍。由於這個樂句並不是3連音的3連打，所以腳的部分只有一開始是RR，從第2拍開始就變成 LR/LR 了（圖1）。看起來這樣似乎有點困難，不過右腳處理弱拍的掌控度會較用左腳做得好，因此筆者採用了這種腳踏順序。附帶一提，為了強化左腳，也必須用相反的順序來練習喔！基本上，踏鈸為 Open，小鼓也用 Full Shot 來敲擊，試著演奏出具有奔馳感的節奏吧！

圖1　Shuffle的腳順

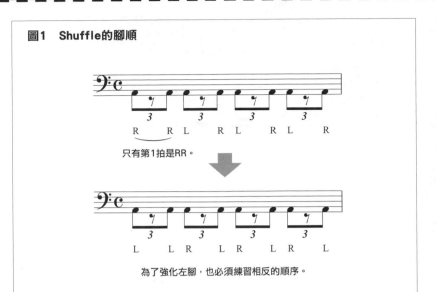

只有第1拍是RR。

為了強化左腳，也必須練習相反的順序。

注意點 2 理論

移除3連音中的第2音敲出 Shuffle 的節奏！

　　圖2-A是Shuffle的基本拍法，以這種拍法當作基礎，加上踏鈸及大鼓製作出樂句。不過實際演奏時，會發現難度非常高！困難之處在於，要如何抓準去除掉3連音的中間音，**掌握"空間"的去除方法【註】**，各位一定要仔細注意，因為有時候會產生，加入3連音中第3打的感覺非常突兀，或移除了的第2音的拍值過長，聽起來不像Shuffle。希望各位練習時，要注意第1打和第3打的間隔必須隨時保持固定，反覆練習圖2-①～③。

圖2　Shuffle的練習

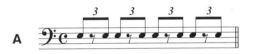

① 只有用HH的練習

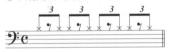

② 只有用BD的練習

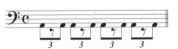

③ 用3點來練習

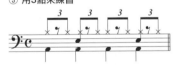

～專欄2～

元帥的戲言

　　當提到可以巧妙運用3連音或Shuffle Beat的Loud／Metal系樂團時，腦海裡第一個浮現的就是灣岸區的鞭擊金屬英雄－TESTAMENT。頭一次聽到他們的作品是當我還是高中生的時候，已經年代久遠了呢（苦笑）！其實，我在高中時代對他們並沒有什麼興趣，也沒有什麼概念，不過當SUNS OWL出現時，聽到之後才發現這是"多麼棒的獨創鼓聲啊！"而感到非常感動，當時的我想要創作出更激烈、更強而有力的樂曲，而且受到SUNS OWL的影響，開始聽遍各式各樣的音樂。當時我聽到的專輯是TESTAMENT的『LOW』，這是筆者喜愛的鼓手 John Tempesta 開始加入之後所錄製的作

作者GO探討
TESTAMENT 篇

品，音樂曲風從具有攻擊性的鞭擊系轉變成具有律動感的死金／摩登重金屬系，成為了他們樂團史上最重要的1張專輯。喜愛Loud系或鞭擊系樂曲的人，一定會愛上這張作品，絕對不可錯過！

TESTAMENT
『LOW』
　1994年發表的第6張作品。曲風從鞭擊轉變成重金屬，展現出更具攻擊性且厚重的聲音。

【掌握"空間"的去除方法】"空間"＝休止符，如果跳過不數拍，節奏通常會變得很凌亂，因此要隨時用身體感受拍子，注意持續數拍才行！

Shuffle 攻擊 "叮噹叮"

運用 Ghost Note 的 3 連音練習

·正確使用手部交替敲擊（Alternate）！
·注意 2 拍 3 連音及 Ghost Note！

LEVEL 〰〰〰〰　　目標速度 ♩=145　　示範演奏 TRACK 10 (DISC1)　　伴奏 TRACK 10 (DISC2)

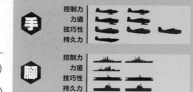

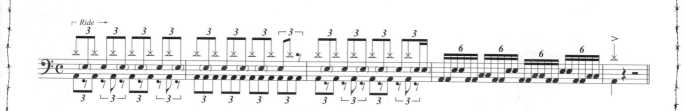

這是運用中鼓（Ride）也就是 "叮噹叮" 樂句。以 2 拍 3 連音為基礎，然後用左右手交替敲擊，還得注意到必須分別敲打出左手的 Ghost Note 及 Back Beat，第 4 小節的過門變成是 6 連音 4 分割，一定要注意以強烈的氣勢來敲打，別讓破壞了鼓聲。

敲打不出主樂句者，先用下面的樂句修行吧！

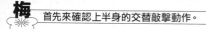首先來確認上半身的交替敲擊動作。　　　　　　　　　CD TIME 0:17~

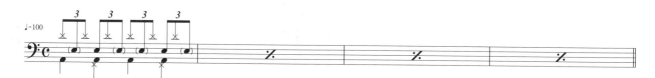

竹　試著加入 3 連音的 BD，在第 2＆4 拍必須注意手腳要同步！　　　　　　　　CD TIME 0:37~

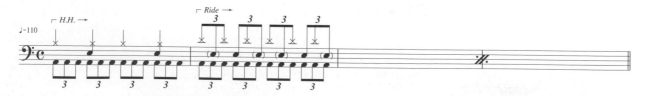

松　交互打出 3 連音和 6 連音，一定要習慣 2 拍 3 連音的節奏感！　　　　　　　　CD TIME 0:57~

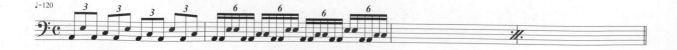

本篇相關樂句……同時練習 超絕鼓技地獄訓練所 P.36「用 Rhythm Trick 叮叮噹叮！?」經驗值會激增！

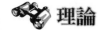 理論

2拍3連音樂句
必須敲出抑揚頓挫！

聽到"2拍3連音"的時候，可能會覺得"這是什麼啊？"不過這可是每個人都曾聽過的節奏。圖1-A就是代表性的範例，以每拍3連音的音型，打出第1拍的第1音→第3音→第2拍的第2音。第3＆4拍也是重複這樣的拍法，樂句本身以2拍為節奏單位，在2拍中要打擊3次，因而成為"2拍3連音"。 在Tricky的樂句中也會經常使用到2拍3連音，就用右側列舉的練習樂句來訓練吧！練習的順序是按照圖1-B①→②的步驟來練習，不過練習了②d後一定要連接敲打到③。如果能先在這裡練就出完美的2拍3連音，就一定可以成為你最得意的技巧。

接著請看一下圖1-C，主樂句有2項重點，第1點是瞭解3連音的順序，並且用中鼓（Ride－右手）和大鼓清楚打出2拍3連音。另外第2點是在空隙裡加入小鼓的Ghost Note以及讓Back Beat 加上抑揚頓挫分開打擊【註】。光看字面說明你可能會覺得很困難，不過這個樂句是右手和右腳同步，應該不難掌握才是。

圖1　2拍3連音

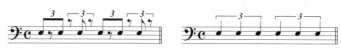
A 2拍3連音的代表性音型

也有像這樣的記譜方式。

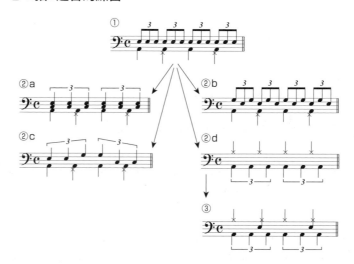
B 2拍3連音的練習

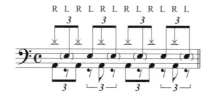
C 主樂句的重點

右手敲打中鼓（Ride），左手以交替敲擊（Alternate）敲打SD。SD加入了Ghost Note，要敲出明顯的抑揚頓挫。
在敲打中鼓（右手）的同拍也加入BD。

 理論

用4音音組切割6連音的 Tricky 節奏類型

第4小節的主樂句乍聽之下，似乎聽起來節奏沒有很流暢，其實這是因為使用了一種"用4音音組切割6連音"的Tricky節奏，讓6連音變成類似16分音符的感覺（圖2）。像這樣具有破壞力（說服力）而且用4音音組切割的樂句，因為嵌入在6連音中，而能使速度感增添不同變化。簡單一點的類型還有"用2音音組切割3連音"，不過主樂句屬於進階型，在1小節之中充滿著高速樂句，而令人印象深刻。Tricky節奏可以產生使聽眾感到驚訝的效果，你一定要來挑戰看看。

圖2　Tricky結構

●用4音音組切割6連音

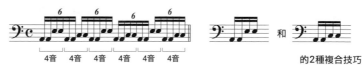
有punch的4打樂句 和 的2種複合技巧

●用2音音組切割3連音

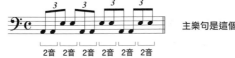
主樂句是這個類型的延伸應用。

【加上抑揚頓挫分開打擊】除了掌握節奏之外，利用清楚加入抑揚頓挫《強弱》也能提高律動感。瞭解整個樂句的流動，培養可以添加節奏強弱的控制力吧。

Shuffle攻擊 "半拍3連音"

用腳2連踩＆3連踩的Shuffle練習

元帥的格言
・來挑戰機械式3連音吧！
・用身體記住3連音的律動！

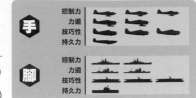

LEVEL

目標速度 ♩=128

示範演奏 TRACK 11 (DISC1)
伴奏 TRACK 11 (DISC2)

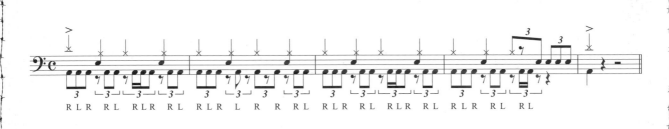

這是像在聽重戰車 Riff 類型。第1＆3小節雖然是相同的，但是在第2＆4小節出現了些許的變化。不要用眼睛追著鼓譜演奏，必須實際用嘴一邊唱出樂句，一邊反覆練習，將節奏記在身體裡。部分地方出現的半拍3連音 BD 一定要緊湊地踩踏，這點很重要。

敲打不出主樂句者，先用下面的樂句修行吧！

 梅　主樂句的基本拍子練習。流暢地打出第2＆4拍的SD→BD→BD。

CD TIME 0:18~

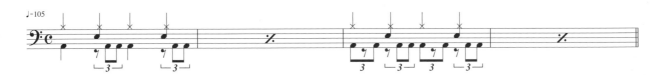

竹　這是BD密集變化的機械式練習，要以3連音節奏來敲打！

CD TIME 0:38~

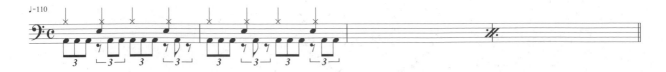

松　這是加入了腳的3連踩類型。必須注意清楚地踩出BD，別用蠻力演奏。

CD TIME 0:56~

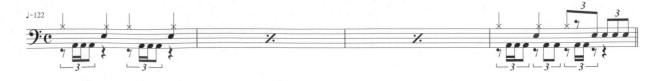

本篇相關樂句……　同時練習　超絕鼓技地獄訓練所　P.32「急速向前衝衝衝的超速Shuffle」經驗值會激增！

 注意點1 腳

採用變化的腳部順序
流暢地踩出3連音

乍看譜面時，會認為這個主樂句是以3連音為主，不過裡面有幾個地方用6連音（半拍3連音）的方式加入了大鼓，因此實際上是屬於具有強烈感的6連音節奏。此外，在大鼓加入了密集的休止符，儼然變成是"去除美學類型"（為了與大鼓完美地配合在一起，如果加入使用了**琴橋悶音【註】**的重量級吉他效果，就可以演奏出帥氣的Riff了）。在3連音樂句中的腳部順序（&手部順序）如果以交替（Alternate）方式來思考的話，可以按照每個拍子來更改，因而使主樂句產生了應用變化。利用圖1來確認腳的順序雖然很重要，不過也可以嘗試找出具有自我風格的腳順來演奏喔。

圖1　主樂句的腳部順序

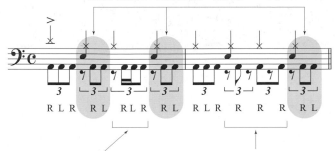

去除了幾個在SD在出現時的BD拍子的Economy Shot。

去除拍首的部分，
加入從右腳開始的3連踩（Triple）。
這個動作可以製造出6連音的感覺。

這是2拍3連音樂句。
全部都用右腳踩踏，
製造出強勁的力道。

 注意點2 腳

邁向掌握雙大鼓之道
就要強化左腳的力道！

左腳的靈活度不如右腳，經常無法按照自己的想法來動作，因此得加強鍛鍊才行。基於這個理由，筆者準備了右邊這個強化左腳的練習，首先別使用右腳，試著用左腳踩出**圖2-A**，接著嘗試**圖2-B**只用左腳的過門。

最後挑戰**圖2-C**的2連踩（Double）吧！請坐在鼓組前，每次連續進行5～10分鐘的簡單練習，如此一來，就算無法練就與右腳完全一樣的腳力，也一定可以提高左腳的肌力。持續力可以化成力量，各位務必要踏實練習！

圖2　強化左腳的樂句

A
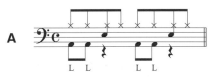

B
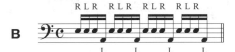

C
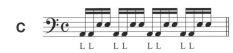

~專欄3~

元帥的戲言

非常令人意外的選曲!?
探討第一次仿奏的樂曲

筆者生平第一次仿奏的樂曲就是，UFO的代表作「Doctor Doctor」（因為年代非常久遠了，或許不是也不一定，不過至少是我買了樂譜之後開始練習的事）。筆者在國中1年級喜歡上Michael Schenker，在聆聽他的作品時，發現了這首歌曲。然後決定要和朋友在校慶上現場演奏這首曲子。不過這首歌曲的Shuffle Beat難度出乎意料之外，在現場演奏之前我還非常後悔選了這首曲呢！由於當時搖滾樂極為盛行，因此我還仿奏了 Mötley Crüe 以及 LOUDNESS 喔。

UFO
『Phenomenon』
Michael Schenker 加入之後發表的代表作品，裡面收錄了在硬式搖滾史上留名的「Doctor Doctor」以及「Rock Bottom」等名曲。

【琴橋悶音】這是使用手的側面，在琴橋附近輕壓進行悶音的吉他技巧。可以發出清楚明確的低音，大部分以重低音Riff來加以運用。

35

去除的戰術
～第1篇～

以點綴方式加入大鼓的 Half Beat 樂句

 元帥的格言
・一定要掌握 BD 的 Double & Triple!
・只用腳的踩踏技巧製造出律動感吧!

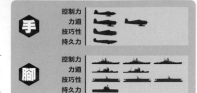

 LEVEL

目標速度 ♩=148

示範演奏 **TRACK 12** (DISC1)
伴奏 **TRACK 12** (DISC2)

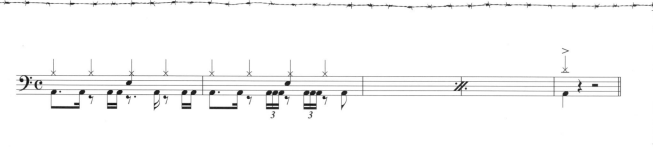

這是在具有強烈音階感的 Half Beat 中,加入雙踏板 (Twin Pedal) 16分音符2連踩&3連踩 (Double & Triple) 的樂句。上半身動作雖然簡單,不過下半身卻要依照拍子來改變踩踏類型,因此最好先記住基本節奏,並且隨時感受 16 分音符,以這種方式來演奏。

敲打不出主樂句者,先用下面的樂句修行吧!

梅 首先要記住主樂句的基本節奏。　　　　CD TIME 0:20~

竹 練習在8分音符弱拍加入 BD 的雙擊 (Double),後半段要確認 Half Beat 及 Triple。　　　　CD TIME 0:43~

松 這是半拍3連音或1拍6連音的 BD 練習。先用較慢的速度踏實地進行訓練!　　　　CD TIME 1:06~

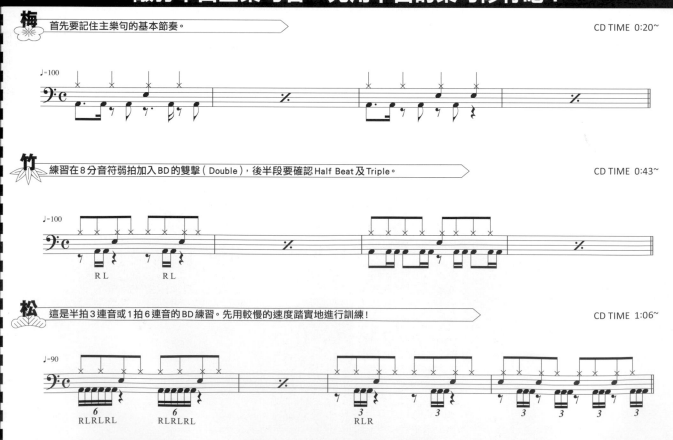

本篇相關樂句……同時練習 超絕鼓技地獄訓練所　P.52「3連踏,讓你痛苦氣絕」經驗值會激增!

注意點 1 腳

雙踏板的真正意義就是要掌握 3 連踩（Triple）踏法！

　　筆者使用大鼓 Triple 的頻率非常高，因為1打不如2打，2打不如3打，我純粹只是想增加音數而已⋯⋯（笑）。實際的 Triple 用法是像主樂句這樣，製造出6連音的節奏或是32分音符的 Flam 這種打法等方式。

　　圖1是筆者經常使用的3連踩（Triple）腳順以及使用範例。①是右撇子鼓手能自然踏踩的腳順，②是用腳完成【註】手打技巧裡理所當然的順序，屬於有點不規則的類型。只要掌握了這些順序，就可以立刻增加樂句的音樂廣度。③是以 Tricky 的打法表現出獨特的音色變化。雖然這也屬於比較標準的手打技巧，如果改成要以大鼓呈現的話，就不再只是平凡無奇的演奏法，只要盡量練習，拿捏得宜，就能變成非常強大的武器。

　　要練成腳的順序是依照節奏和樂句需求，轉換成容易踩踏的腳順，除了一邊參考這裡介紹的類型外，也要一邊思考創造出自我風格。除了大鼓的3擊（Triple）之外，既然學會使用了雙踏板，希望鼓友也能藉此學習了解，有些拍法是單踏板（Single Pedal）所無法做到的技巧。

圖1　腳部3連踩的變化與使用範例

① 對於右撇子的人而言，這是最標準且身體最習慣的腳順。

①的使用範例

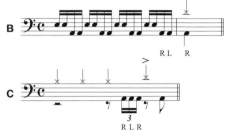

② 用 Alternate 的腳順瞬間加入右腳2連踩（Double），使用 Drag 的類型。

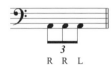

②的使用範例

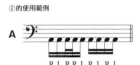

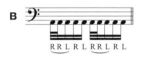

③ 用左腳開頭，想用重音方式加入2連踩（Double）時使用的類型（想與開頭音保持一定的音量時）。

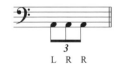

③的使用範例

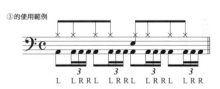

注意點 2 理論

打開一半重量變成2倍！HH 的打法

　　主樂句不是一直使用踏鈸 Open（照片①）或 Close（照片②）的打法，而是使用 Half Open（照片③）。踏鈸 Open 的時候，會以"鏘"的感覺產生餘音；Close 的時候則會出現"唭"的聲音，不會拉長音。另外，在 Half Open 的時候，會發出具"鏘"一聲，具有力道感的抖動聲音。在搖滾樂裡沒有人不會這種演奏方法！希望表現激烈高昂的情緒或強烈的氣勢時，就把踏鈸變成 Half Open，讓大家聽到震撼力吧！

踏鈸 Open。由於2片 HH 開的很大，因此容易拉長聲音。

踏鈸 Close。2片 HH 緊密合在一起，不會產生大震動，聲音也不會拉長。

Half Open。開啟數 mm，使2片 HH 撞在一起，製造出抖動的聲音。

【用腳完成】加入運用了炫打的腳部練習，可以有效率地強化腳的踏法。你要試著思考雙腳平衡，同時創作出擁有自我風格的樂句吧。

去除的戰術
～第2篇～

運用牛鈴（Cowbell）律動性的 8 Beat 樂句

 元帥的格言
· 記住使用了牛鈴 Cowbell 的 8 Beat!
· 去除 BD，演奏出技巧性吧！

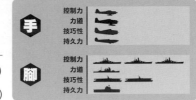

LEVEL 目標速度 ♩=120　示範演奏 **TRACK 13** (DISC1)　伴奏 **TRACK 13** (DISC2)

在樂曲中使用了牛鈴（Cowbell）的流行節拍的話，可以給予聽眾強烈的衝擊效果。用 4 分音符敲打牛鈴（Cowbell），同時在第 2 & 4 拍加入 SD 以及用 4 分音符、8 分音符、16 分音符打出 BD，添加效果。第 4 小節中，一定要在 4 Beat 打法的牛鈴（Cowbell）以及 SD 之間，以填補的方式加上 BD!

敲打不出主樂句者，先用下面的樂句修行吧！

梅 用 8 分音符敲打 HH，並且熟習基本拍子。　　CD TIME 0:24~

竹 必須反覆練習去除雙踏板左腳的類型！　　CD TIME 0:47~

松 這是將主樂句第 4 小節，分成第 1 & 2 拍以及第 3 & 4 拍各有兩小節的練習，請確認加入 BD 的拍點位置。　　CD TIME 1:08~

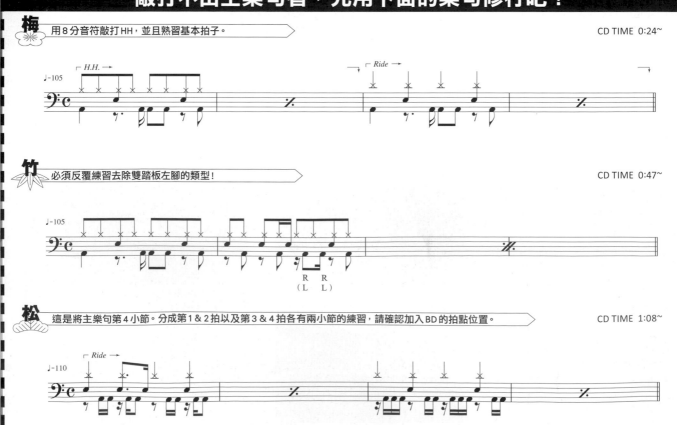

本篇相關樂句……同時練習 超絕鼓技地獄訓練所 P.52「3 連踏，讓你痛苦氣絕」經驗值會激增！

注意點 1 理論

運用牛鈴（Cowbell）製造出強烈的節拍感！

　　主樂句是加入牛鈴（Cowbell）打法的搖滾節奏（近年來在搖滾界漸漸變得比較少使用了……）。一邊敲出具有的流行味的牛鈴（Cowbell）響聲，一邊清楚打出音符縫隙較多的拍子。事實上，在用4分音符打牛鈴（Cowbell）的同時，也要在第2＆4拍加入強力的Back Beat小鼓，並且在這之間加入可以在前面製造出16分音符節拍的大鼓（圖1）。正因為節奏非常簡單，使得再微小的錯誤也會變得非常顯眼，所以一定要用心敲打每一擊，以製造出優美的律動感！

圖1　運用了牛鈴（Cowbell）的Rock Beat

・主樂句第1～3小節

用4分音符敲打牛鈴（Cowbell）製造出大型節拍。

第2＆4拍加入力道強勁的Back Beat小鼓。

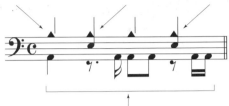

要注意加入縱線的BD拍子

※由於節奏精簡，所以音符間的縫隙較多，
　必須精準掌握敲打的時間點，避免搶拍或拖拍。

注意點 2 理論

利用牛鈴（Cowbell）提昇震撼力吧！

　　主樂句的4個小節中，第1～3小節的牛鈴打法（Cowbell）維持不變，只有改變下半身打法，使震撼力倍增（圖2）。首先在第1拍的拍首加入小鼓，使節奏一開始的氣氛為之一變。第2＆3拍是以線性【註】方式使用牛鈴（Cowbell）、小鼓、大鼓。這是用16分音符將聲音做成線性手法。第2＆3拍的手部動作雖然很少，但蓄意地讓原本與大鼓同步的銅鈸（Cymbal）（這裡是指Cowbell）不在同一拍點。接著第4拍與第1拍是相同的打法，必須確實敲打出緊湊的節奏。由於BPM較緩慢，別著急，耐心集中精神1打1打的敲出聲音吧！

圖2　運用了牛鈴（Cowbell）的強力樂句

・主樂句第4小節

第2＆3拍變成用16分音符將聲音埋進去的線性（Liner）樂句。

把SD加在拍首，可以使樂曲的氣氛產生變化。

注意牛鈴（Cowbell）與BD不同步！

※統一樂句的入口和出口，
　利用這種方式能完成風格一致的樂句。

～專欄4～ 元帥的戲言

　　提到像主樂句這種使用了牛鈴（Cowbell）的簡單拍子，筆者馬上就想到Mötley Crüe。他們從1981年出道以來，經歷非常曲折，被金屬界視為異端，想法前衛，隨時都走在前端的Mötley Crüe，可說是站在世界最高峰的怪獸樂團，在他們之中，身為鼓手的Tommy Lee因為高超的技巧以及視覺系效果都受到極為熱烈的矚目。他那規模強大的節拍以及厲害的過門，讓每位鼓手都恨不得自己能像他一樣這麼神入化，連筆者本身至今都仍隨時注意他的動向呢！

作者GO探討 Tommy Lee篇

Mötley Crüe
『SHOUT AT THE DEVIL』
　強烈的Riff、有力的Vocal，再加上律動高超的鼓技，渾然天成，是攻下LA金屬的超知名作品。

Methods Of Mayhem
『Methods Of Mayhem』
　Tommy Lee的Solo作品。Fred Durst等許多重量級來賓都參與演出，充滿著強力的饒舌金屬系的樂曲。

【線性】以橫向流動的一連串方式在手腳製造出打點的打擊法。基本上以16分音符為主，分成2音、3音、4音、5音、6音、7音……等律動來製作樂句。

去除的戰術
～第3篇～

有效去除大鼓的重量樂句

· 正確掌握住拍子的弱拍！
· 去除 BD，要強調重量感！

LEVEL /// 　　　目標速度 ♩=126　　　示範演奏 **TRACK 14** (DISC1)
　　　　　　　　　　　　　　　　　　　　　伴奏 **TRACK 14** (DISC2)

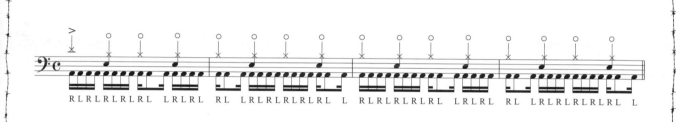

RLRLRLRL LRLRL RL LRLRLRLRL L RLRLRLRL LRLRL RL LRLRLRLRL L

增加節奏強度、重量感的方法不只有加入 BD！故意將音數減少，反而能使樂句產生更重、更酷的感覺。這個樂句如果都用右腳開始踩踏的話，所有 16 分音符的弱拍就都會變成由左腳踩踏，因此去除幾個 BD 的位置，讓左腳踩踏的弱拍有較強的感受，請格外留意右腳被拉掉時左腳的拍子的踩踏動作。

敲打不出主樂句者，先用下面的樂句修行吧！

梅 用16分音符持續踩踏BD，每個小節SD的位置都會改變。　　　　　　　　CD TIME 0:16~

竹 練習去除16分音符中強拍上的BD，在弱拍踩踏的同時，一邊耐心抓穩拍子。　　CD TIME 0:34~

L L L L　　　　　　　L L L L

松 確認踩準第1&2小節BD的拍點位置，再試著在第3&4小節中加入SD。　　　　CD TIME 0:55~

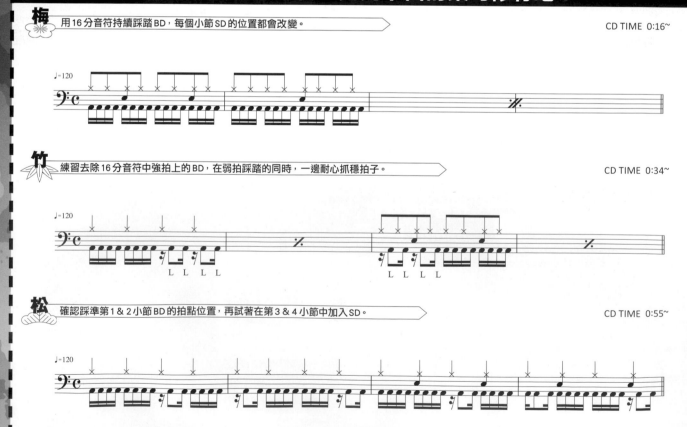

本篇相關樂句⋯⋯ 同時練習 超絕鼓技地獄訓練所 P.24「去除！！的美學！！」經驗值會激增！

 理論

不可以只有增加！
用"去除!!"使節奏震撼力倍增

　　如果成員太過執著在技巧上，會讓整個樂團的整體協調性變差，這件事是演奏時最害怕遇到的事，所以要注意避免發生這種情況。雖然很困難，要學會技巧的"拿捏控制"，不能一味求炫技，要以顧全整體協調為優先。棒球的投手無論投出多麼快速的球，如果只會投直球，就一定會被打擊出去，當然除了使用變化球，也要能夠投出快的必殺直球，所以打鼓的時候"去除"的技巧很重要。這個樂句也是為了刻意強化16分音符弱拍，而密集加入了休止符（圖1）。利用這樣的打法，就能打出超帥的Riff。

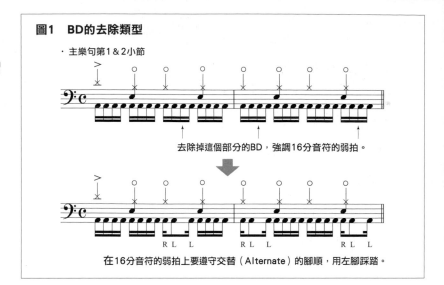

圖1　BD的去除類型

・主樂句第1&2小節

去除掉這個部分的BD，強調16分音符的弱拍。

在16分音符的弱拍上要遵守交替（Alternate）的腳順，用左腳踩踏。

 腳

掌握雙大鼓之道
就是要鍛鍊左腳腳力！

　　為了腳部鍛鍊不足的讀者，介紹如何鍛鍊左腳的練習。這個練習是以培養和右腳的協調感為主。圖2-①是用3連音的節奏，右腳優先，左腳是2連踩（Double）交織出節奏。小鼓和強音鈸（Crash）交錯的圖2-②～⑦是在左手敲擊強音鈸（Crash）時，用左腳踩大鼓，重要的是，先要用緩慢的速度練習清楚敲出節奏。

　　圖2-⑧是炫打的應用，以（a）～（d）4種打法的順序來練習，就能**培養左右腳的協調感**【註】。在這個練習之中，可以自然掌握身體重心的平衡、控制椅子的高度以及踏板與身體之間的距離。這些都是有助於練習方法，建議各位勤加演練！！習慣之後，分別以2個小節為段落反覆練習，然後再逐漸加快速度。想要鍛鍊左腳的腳力並不是一件容易的事，一定要腳踏實地，持續進行練習！

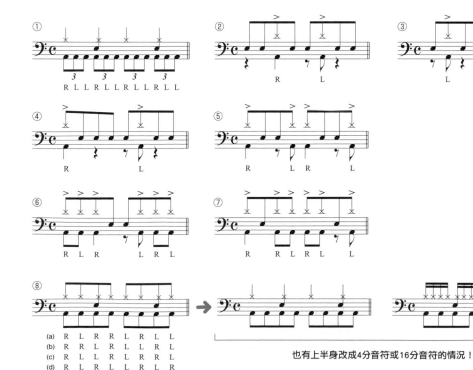

圖2　左腳的練習

也有上半身改成4分音符或16分音符的情況！

【培養左右腳的協調感】不擅長的那隻腳容易發生音壓或音量下降的問題，集中鍛鍊較弱的腳雖然很重要，但是也要注意調整較強的那隻腳的腳力，確實掌握左右腳的平衡。

Left Foot 重戰車

使用左腳優先的8分音符踩踏樂句

元帥的格言
・要熟習左腳優先的踩踏方法！
・學會使用BD的Triple！

LEVEL ////

目標速度 ♩=122

示範演奏 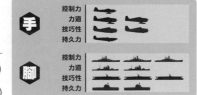 **TRACK 15** (DISC1)
伴奏 **TRACK 15** (DISC2)

手	控制力
	力道
	技巧性
	持久力
腳	控制力
	力道
	技巧性
	持久力

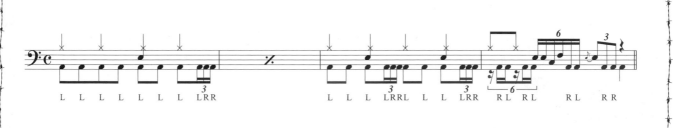

在BD的踩踏法裡加入8分音符2連踩(Double)，製造出猶如在重量感裡醞釀出些微帥氣的氣氛類型。由於樂句中有幾個地方使用了先從左腳開始的3連踩(Triple)，因此能否瞬間性華麗地加入2連踩(Double)就變成了關鍵重點。隨著進入樂句後半段，手&腳的動作也增加了，要注意演奏不可凌亂喔。

敲打不出主樂句者，先用下面的樂句修行吧！

 梅 這是只用左腳踏BD的練習。在保持一定的音壓的同時，也得注意拍點的穩定。

CD TIME 0:20~

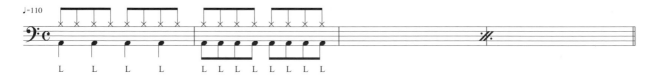

 竹 利用去除了Back Beat的類型，把音型和節拍記在身體裡。

CD TIME 0:38~

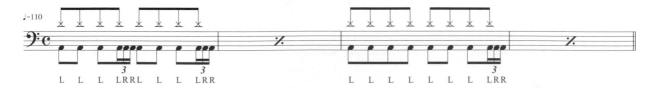

 松 Beat→過門的實戰練習。先別著急要正確打出第3&4小節，穩住拍子，一步步地練習。

CD TIME 0:55~

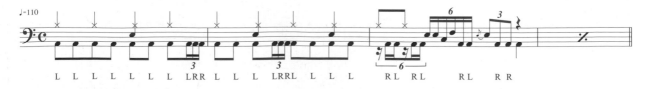

本篇相關樂句…… 同時練習 超絕鼓技地獄訓練所 P.50「Loud系新標準」經驗值會激增！

 注意點1　腳

使用左腳優先
製造出Drag的氣氛

　　使用左腳優先的腳順，理由有2點。第1點是希望8分音符每個拍子大鼓音壓要一致。第2是和手部技巧一樣的概念，在Triple的打法時，最好加上Drag【註】的音色變化。加入Triple的地方雖然用Full Shot的踩法也沒問題，但是使用如手部技巧Tap Shot的Double技法（也就是Drag的音色變化），比較能營造出氣氛。因此會刻意利用右腳，針對Triple中後半的2個音用快速的Slide演奏法（Double）來踩踏（圖1）。這種打法不是唯一的正解，請將圖1中的①、②這兩種方法都熟記，內化成身體律動。

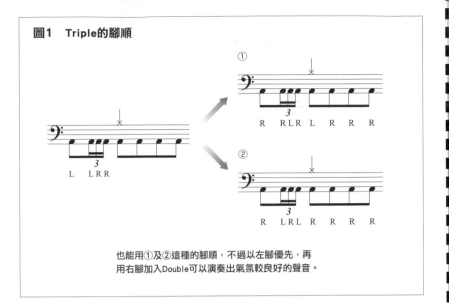

圖1　Triple的腳順

①
R　RLRL　R　R　R

②
R　LRL　R　R　R　R

L　LRR

也能用①及②這種的腳順，不過以左腳優先，再用右腳加入Double可以演奏出氣氛較良好的聲音。

 注意點2　理論

掌握製造重量感的
必備技巧Flam吧!!

　　Flam原來是指，在主音（Just）的音符前面添加小音，演奏出裝飾音（圖2）。不過現在的解釋變得更廣義，也有與Just的音幾乎同時，而且音量非常大。如此一來，就能讓聲音具有說服力。該保持多少拍值差距，以及多大的音量，都會使聲音表情產生極大的變化。在搖滾樂曲裡，無論是Just或是裝飾音，兩者都用Full Shot，成為讓節奏聽起來有重量感的絕對條件。介紹Flam的練習吧！圖2-①是用交替敲擊（Alternate）的手順，在各個拍子的拍首加上Flam。圖2-②是在3連音中加入Flam的類型。

圖2　Flam的基本及應用範例

Flam的基本型

用Full Shot加入2打幾乎同時的類型

Flam的練習

① 標準類型

L R L R L　L R L R L　R L R L R　R L R L R

② Flam的變化

3　3

～專欄5～
元帥的戲言

作者GO探討
Chris Adler & Flo Mounier 篇

　　這裡來介紹2位擅長利用大鼓技巧的超絕系鼓手。第1位是Lamb of God的Chris Adler。Lamb of God是地位穩固不動的Loud系頂尖樂團，從出道當時開始，由於巧妙善用了吉他的伴奏，使得Chris的大鼓令人大開眼界。還有1位是Cryptopsy的Flo Mounier。近年由於錄音技術發達，已經比從前還容易製作出超絕音樂，不過他不靠數位技術，完全憑真本事的鼓技真的非常厲害。他們兩位無論是速度、力道、技巧都是世界頂尖的鼓手，非常值得一聽喔！

Lamb of God
『 AS THE PALACES BURN 』
摩登金屬樂團的主要出道作品。可以聽到Thrash、Groove、Tricky等豐富多元的節奏和兇惡的重低音。

Cryptopsy
『 THE UNSPOKEN KING 』
技巧系死金樂團的第6張作品。可以聽到融合了狂野及戲劇性的超強力的演奏。

【Drag】使用了在主音之前增加2個裝飾音的演奏法（Ruff）之音型（詳細請參考P.61）。此外如果在3連音加上Ruff則稱為Ratamacue。

Loud 戰法的鐵板樂句

雙大鼓密集變化的 Moshing 樂句

元帥的格言
· 要激烈敲出 Moshing 樂句！
· 學會 BD 的 Change Up！

 LEVEL ////

目標速度 ♩=185

示範演奏 **TRACK 16** (DISC1)
伴奏 **TRACK 16** (DISC2)

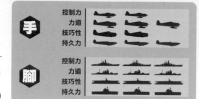

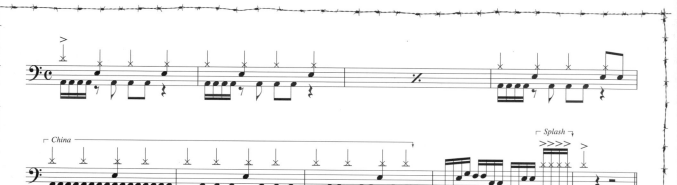

　相對於上半身持續有 Scale 感的類型，主樂句則是下半身密集變化的 Moshing 樂句。雖然 BD 不斷做 Change Up，也要豪氣地打出每個樂句。第8小節是有非常多鼓件移動的過門打法，不可以隨意打擊敷衍了事，要正確的打好。

敲打不出主樂句者，先用下面的樂句修行吧！

梅 將每個樂句敲進身體裡，用緩慢的速度來連接演奏。

CD TIME 0:21~

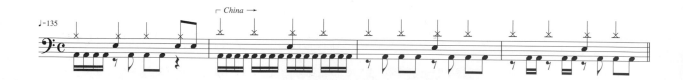

竹 這是主樂句第8小節的基礎練習。在後半段3、4小節要確認從基本的 Beat 到過門打法的流暢。

CD TIME 0:39~

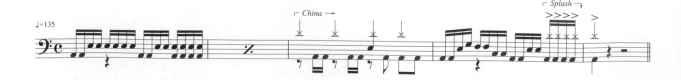

本篇相關樂句…… 同時練習 超絕鼓技地獄訓練所 P.116「Blast 激射砲」經驗值會激增！

注意點1 腳

有效踩出2打的 Up&Down演奏法

主樂句中，忙碌地交織著16分音符及8分音符的踩踏大鼓，像這樣密集移動腳的時候，一般都會使用讓腳跟和腳尖連動的平踩法（Heel Down）、Slide演奏法、Down&Up演奏法等。

Slide演奏法已經在P.15說明過，這裡就不再詳細解說，不過在踩踏16分音符、6連音、32分音符等密集音符時，反覆使用"Down Shot（腳掌完全踩下）"以及"Snap Shot（提起腳掌時，只有轉動腳踝的踏法）"的"Down&Up"演奏法就更加適切。這種Down&Up演奏法在手部技巧裡，也被廣泛使用，在快速連打或像使用百米賽跑般體力的交替敲擊（Alternate）連打【註】就非常有幫助（學會這種技巧可以減輕許多腳的負擔）。不過腳力不足的人無法輕易學會，因此一定要耐心持續練習。圖1是大鼓（Kick）的Change Up練習，請用各種速度來學習，以達到更上一層樓的雙踏板技巧！

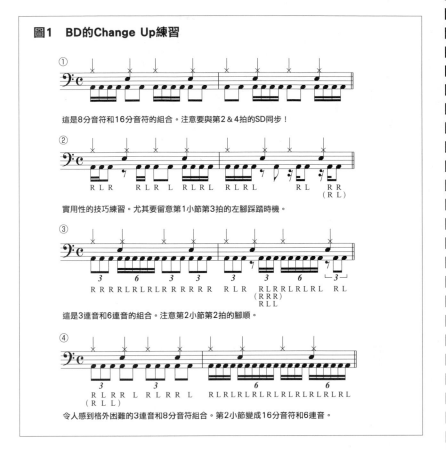

圖1　BD的Change Up練習

① 這是8分音符和16分音符的組合。注意要與第2＆4拍的SD同步！

② 實用性的技巧練習。尤其要留意第1小節第3拍的左腳踩踏時機。

③ 這是3連音和6連音的組合。注意第2小節第2拍的腳順。

④ 令人感到格外困難的3連音和8分音符組合。第2小節變成16分音符和6連音。

注意點2 手腳

留意上半身的動作 戰勝高速過門吧！

主樂句第8小節是手腳的組合式過門（Combination Fill-in）（照片①～⑧）。對於使用雙踏板的鼓手來說，可說是畢生追求的王道樂句，希望各位可以確實練習。這個樂句是由16分音符構成，首先是從大鼓雙擊開始，再由小鼓往落地鼓移動，接著回到大鼓，形成小鼓→大鼓＆點鈸（Splash）的順序。像這樣用偶數音符，身體也很容易反應過來，應該比較容易敲打。但是因為速度很快，所以必須先反覆練習養成手腳習慣。實際演奏時，關鍵在於上半身的用法，希望各位能注意到確實與大鼓同步來敲打點鈸（Splash）。由於手臂的移動動作非常多，樂句也容易變亂，一定要將敲打的順序及手臂的軌道確實敲進身體裡，此外也要留意Setting自己律動的敏銳度！

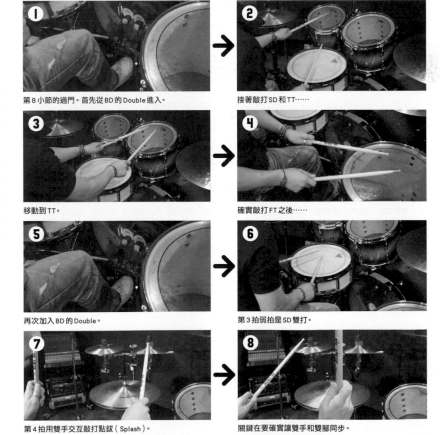

① 第8小節的過門。首先從BD的Double進入。

② 接著敲打SD和TT……

③ 移動到TT。

④ 確實敲打FT之後……

⑤ 再次加入BD的Double。

⑥ 第3拍弱拍是SD雙打。

⑦ 第4拍用雙手交互敲打點鈸（Splash）。

⑧ 關鍵在要確實讓雙手和雙腳同步。

【像使用百米賽跑般體力的交替敲擊（Alternate）連打】持續踩出16分音符BD的樂句實際上就與奔跑中的動作一樣，因此最好每天用跑步或自行車來鍛鍊腳力。

REIGN IN THRASH

超攻擊性的 Thrash Beat 練習

元帥的格言
・組合出2種超攻擊型拍子吧！
・務必要流暢地進行拍子移動！

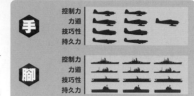

LEVEL ///// 目標速度 ♩=193

示範演奏 **TRACK 17** (DISC1)
伴奏 **TRACK 17** (DISC2)

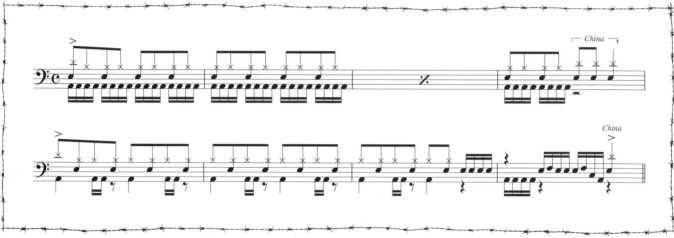

這是由 Thrash Beat 構成的攻擊性樂句類型。首先要注意到縱線上各鼓件的拍點和音壓必須一致。這種節奏往往容易變成隨意用氣勢胡亂敲打來帶過，千萬不可如此，一定要仔細打出正確的節奏，確實掌握住時間點。第8小節的節奏容易變得凌亂，所以打擊時，得意識到數準拍子！

敲打不出主樂句者，先用下面的樂句修行吧！

梅 用16分音符持續踩踏BD，同時在各個位置加入SD，要注意縱線喔。　　　CD TIME 0:18~

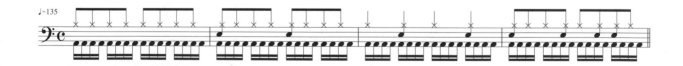

竹 前半段是隨機加入BD的練習，後半段要習慣節奏的 Change Up。　　　CD TIME 0:35~

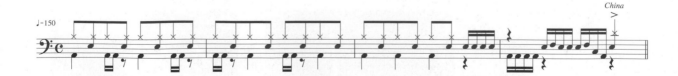

本篇相關樂句……同時練習 超絕鼓技地獄訓練所 P.80「該打！該打！而且連頭（樂句的拍首）都該打！！」經驗值會激增！

 注意點1 理論

給予樂曲氣勢和緊張感
"打頭"拍子的效果

到底"打頭"拍子的真正意義是什麼？雖然一般人無法給予明確的定義，不過在筆者周遭的樂團界裡，只要提到"打頭"就是指在各個拍子的拍首加入小鼓的類型（圖1）。打頭經常用在想要突然改變樂曲氣氛，或想要增添氣勢的時候，用高速打出打頭的話，可以給予樂曲氣勢及緊張感，讓聽眾產生上下甩頭晃的動作。各位也要確實把打頭變成自己的武器，技巧性地善加應用喔！

圖1 打頭拍子的基本類型

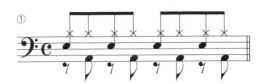

①

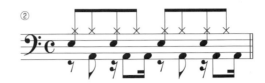

②

 注意點2 理論

來學習掌握鞭擊金屬的
標準高速拍子吧

主樂句第5～7小節是鞭擊金屬不可欠缺的節奏類型。演奏這種快速樂句時，最重要的關鍵就在於"要製造出急速感，不可以讓節奏延遲。"允許稍微趕拍，但是拖拍是絕對不行的！為了演奏出急速感，營造出**機械式重複感**【註】就常重要，不可出現速度或音壓亂七八糟的狀況。瞭解主樂句的結構，從慢速度的節拍開始練習，確實讓身體記住手腳的動作及順序（圖2）。此外，別在中鼓（Ride）及踏鈸加上重音，以具有緊密感的密實聲音來演奏比較有效果。

圖2 樂句的結構組成

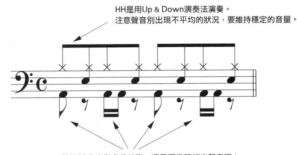

HH是用Up & Down演奏法演奏。
注意聲音別出現不平均的狀況，要維持穩定的音量。

雖然BD的音數多且忙碌，還是要準確打出聲音喔！

※縱線拍點當然要準確一致！
使動力平均，注意流暢地演奏出每一個樂句。

～專欄6～

元帥的戲言

如果出現在右手側就很方便!?
另外一個落地鈸（Closed HH）

你應該有看過在右手側安裝落地鈸（Closed Hi-hat）的鼓手吧？在雙大鼓（或是Twin Pedal）的高速演奏中，不可能先用左腳維持關起踏鈸的狀態，不過在右手側再裝上一個踏鈸，就可以解決這個問題。敲打中鼓（Ride）就可以了？錯，並不是這樣，我們想要的是加了悶音的落地鈸所敲打出來的聲音。裝上落地鈸，不但能增加過門的變化，也能使右手的敲擊產生較大的空間，真的是好處多多。因此建議各位一定要嘗試看看。

❶ 只要在右手側安裝上落地鈸，就可以製造出雙大鼓的高速演奏變化喔！

❷ 可以用Open Hand演奏，因此右手的敲擊就能保持很大的空間。

【機械式重複感】關鍵在於能維持精準無比的演奏，樂曲的後半段會因為體力不繼而造成演奏效果凌亂不一致，因此各位一定要努力強化肌力。

只有能夠做到的男人才能生存！
在錄音現場一定要做的事

介紹參與專業錄音現場的活動時，必須要做到的事情。首先，一定得完成高品質的演奏，接著還必須先瞭解該作品錄製的目的以及相關人員（製作公司＆音樂總監及 A&R【註】）的想法。

為了達到完美的演奏，從錄音前幾天開始就必須確實著手準備，進行錄製樂曲或樂句的採譜，除了能展現出色的演奏之外，還得注意身體狀況的管理。此外，預測他們希望達到何種聲音效果，然後準備適當的鼓組，在進行錄音前的準備工作時，是非常耗費時間和體力的。

"瞭解錄音目的和相關人員的想法"關於這一點，可能有許多人沒有什麼概念，不過這是非常重要的事情。事實上，總監或 A&R 與創造出色的作品相同，都必須盡力完成自己職務的使命。其職務就是"製作賣座的作品"以及"用較低的預算完成作品"。身為一位專業的音樂人，必須努力工作，以達到這些目的（為了使錄音工作順利進行，也要用心營造現場氣氛喔）。因此首先必須掌握自己到底追求的是什麼？是要按照作曲者及編曲者的想法，分毫不差的打鼓？還是反之，逐漸安排打鼓技巧，展現出創新的樂句……能否立刻判斷該選擇這 2 種方向的哪一種，這點非常重要。另一方面，如果能配合總監或 A&R 工作的優先順序（希望短時間完成或是想以較低預算製作等）來演奏的話，會讓他們感到非常高興，後續才會有下一個工作。

由於在專業的錄音現場，交錯著各種像這樣的想法，因此有時必須按耐住自己的感覺，不過如果可以完美控制自己的情緒，就能一邊享受，一邊錄音了。此外，在錄音現場，經常會發生因編曲或編排延遲，使得完全無法進行事先準備演奏工作等情況，即使如此，仍可以有所作為才是真正"有實力的男性"喔！"上工吧"嘴裡這麼說，並且輕鬆地打鼓，這才稱得上是專業的鼓手。為了成為這樣的人，你一定要每天努力鍛鍊內心及技巧喔！筆者本身也一樣隨時都秉持著這種想法唷！

註 1：A&R 是挖掘藝術家、企劃／製作音樂、製作管理、樂曲管理等執行這些工作的人員。A 是藝術家（Artist），R 是樂曲（Repertoire）的簡稱。

Chapter 3

OPERATION COMBINATION FILL-IN EXERCISE

【COMBINATION FILL-IN練習】

成為鼓手最大武器的過門攻擊力是
要巧妙地結合上半身及下半身，以便產生數十倍的力量。
本章節將徹底說明
破壞力超強的組合式過門（Combination Fill-In）之種種奧義。
雖然這是難度超高的任務，希望各位還是能持續挑戰，別中途罷手，
記住獨特的音型，給予聽眾強烈的衝擊效果吧！

BATTLESHIP JIGOKU

JIGOKU

利用３拍樂句設下陷阱！

活用炫打的３拍樂句

 元帥的格言
・用３拍樂句製造出 Trick 感！
・要能運用炫打技巧！

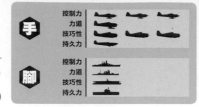

	控制力	
手	力道	
	技巧性	
	持久力	
	控制力	
腳	力道	
	技巧性	
	持久力	

LEVEL ////

目標速度 ♩=147

示範演奏 **TRACK 18**（DISC1）
伴奏 **TRACK 18**（DISC2）

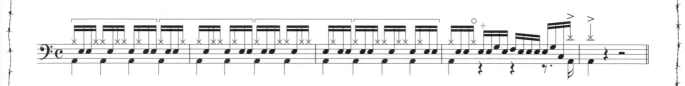

這是運用了炫打的３拍樂句。演奏重點是要一邊正確數拍，一邊持續打出嵌在4/4拍進行中的３拍樂句。在樂句加上圓形標記出３拍打法也是一種方法，不過還是要努力練習正確地以4/4拍的數拍來演奏。用HH、SD、BD等3點製造出氣氛出色的拍子！

敲打不出主樂句者，先用下面的樂句修行吧！

梅 確認在主樂句使用的炫打動作。　　　　　　　　　　　　　CD TIME 0:20~

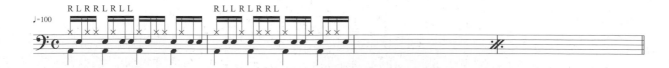

竹 加入4分音符的BD，一邊使用炫打分別敲打SD和HH。　　　CD TIME 0:42~

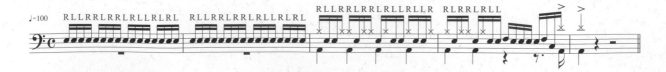

松 先做確認主樂句的手部順序練習，習慣後再使用3拍打法在2小節中！　　CD TIME 1:03~

本篇相關樂句⋯⋯ 同時練習 超絕鼓技地獄訓練所 P.58「更沉醉在漸漸分開的感覺吧！」經驗值會激增！

注意點1 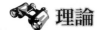 理論

要記住用3拍當作1個區隔的節奏類型喔！

　　3拍樂句是指，用3拍做1個音型，然後重複2次以上的過門或節奏的總稱。用每3個音來分割8分音符的1拍半樂句或是每3個音分割16分音符的半拍半樂句等，都稱為3拍樂句。3拍樂句非常方便好用，特色是可以營造出Tricky的氣氛。

　　主樂句是屬於把3拍樂句當作節奏使用，難度稍高的節奏，利用3點（踏鈸、小鼓、大鼓）

來演奏出酷炫的氛圍。上半身應用了炫打的結構，手順將依照每個拍子來變化。事實上像這種炫技的類型，不是只針對打鼓本身，而是**對樂團整體的演奏能產生較好的效果【註】**。尤其是當吉他和貝士可以完美結合在一起時，就能演奏出非常好聽的Riff。

　　圖1是3拍樂句的代表範例。①和②是3拍，③和④是1拍半，⑤和⑥是半拍半的組合。請

利用這個練習掌握3拍樂句的演奏技巧，務必運用在自己所屬的樂團中！

圖1　3拍樂句的變化類型

①＆②是3拍樂句，③＆④是1拍半樂句，⑤＆⑥是半拍半樂句。

注意點2 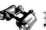 理論

要精準做好3拍切割正確掌握節奏！

　　敲打3拍樂句的時候，節奏的掌握方法非常重要。這個原則不只是3拍樂句，在橫跨小節及拍子的難解樂句也一樣，總之就是要多練習幾次，直到習慣該樂句為止。但是從第1小節拍首開始的3拍樂句，在第1小節第4拍、第2小節第3拍、第3小節第2拍加上重音，用這種方式來數拍的話，會讓事情變得容易些（**圖2**）。也就是說，必須意識到如何切割樂句，事實上如果能將這項重點記在腦海裡，再嘗試敲打，就能流暢地演奏出來了，各位一定要記住這個關鍵訣竅。

圖2　3拍樂句的數拍方法

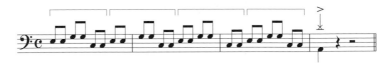

One Two Three **Four**　One Two **Three** Four　One **Two** Three Four

試著在3拍樂句的第1個音加上重音（大聲）數拍。
習慣這種數拍方式之後，一定可以變得比較好打。

【**對樂團整體的演奏能產生較好的效果**】基本上，本書的練習內容都是以與樂團一起演奏的想法來編排，希望各位能以運用在樂團中的觀念來進行練習。

盡力打出雙大鼓高速組合！

運用雙大鼓的組合式過門

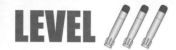 ·要完全戰勝高速組合技巧！
·用左右腳的2連踩（Double）製造差異！

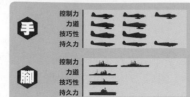

LEVEL 目標速度 ♩=138　示範演奏 **TRACK 19**（DISC1）　伴奏 **TRACK 19**（DISC2）

這是從32分音符組合開始演奏的持續高速樂句，屬於善用了雙踏板特性的類型，尤其是第4小節，這是大多數專業鼓手都會使用的打法，也是使用雙踏板一定要學會的樂句，所以非得徹底努力練習不可！

敲打不出主樂句者，先用下面的樂句修行吧！

梅 上半身2打+下半身2打的艱難樂句，一定要反覆練習！　　CD TIME 0:21~

♩=105

竹 要習慣16分音符和8分音符的Change Up，後半段要集中練習16分音符！　　CD TIME 0:44~

♩=105
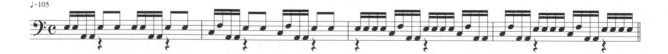

松 這是類似主樂句的音型，一定要注意用緩慢的速度正確敲打。　　CD TIME 1:06~

♩=105
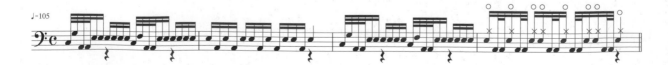

本篇相關樂句⋯⋯ 同時練習 超絕鼓技地獄訓練所 P.40「這就是GO流」經驗值會激增！

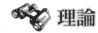 **注意點1** 🔭 **理論**

理解結構組成
一定要戰勝高速樂句！

主樂句乍看之下好像很困難，其實基本上這是本書介紹過的樂句之複合技巧，只是在敲打的地方增加密集變化而已（**圖1**）。

第1＆2小節的第1拍是從上半身2打＋下半身2打的組合開始由32分音符進入16分音符Change Up樂句，速度非常快。演奏的重點就在於中鼓（Tom）的重音是在16分音符的弱拍。第2～4拍是持續3次由小鼓2打、踏鈸1打所構成的半拍半樂句。3次這個奇數的次數很麻

煩，而且要用交替敲擊（Alternate）敲打，因此變成重音所在的踏鈸會以右手→左手→右手的順序**進行交替變化【註】**，必須特別注意喔！

第3小節是重複2次第1＆2小節的第1＆2拍，不過卻比1＆2小節更增添了急速感。第4小節是兇猛的32分音符樂句，必須連續重複上半身2打＋下半身2打，以及上半身4打＋下半身2打的組合，覺得很複雜的人，請替換成16分音符來練習，只要先試著記住在拍子的強

拍上產生的音即可。

像這樣，應用各式各樣的技巧，就能一步一步完成好聽的樂句，各位一定要試著努力做出自我的風格。

圖1 主樂句的結構組成

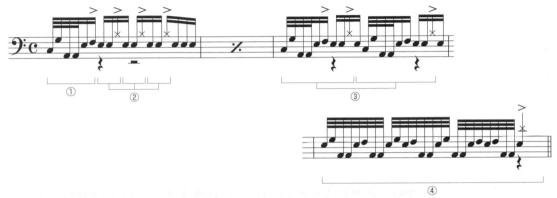

① 從32分音符Change Down變成16分音符，16分音符的弱拍是中鼓。

② 把SD＋SD＋HH的3打當作一組，然後重複3次，因為是交替敲擊（Alternate）所以手的順序變成RLR→LRL→RLR。

③ 重複2次1＆2小節的第1＆2拍，這裡要一口氣提高緊張感。

④ 上半身2打＋下半身2打以及上半身4打＋下半身2打的組合。
　首先只要記住以下這樣，出現在16分音符強拍的音。

~專欄7~
元帥的戲言

用感性與經驗製造出理想的音色！
鼓組調音的訣竅

要進行鼓的調音，首先必須鎖定的重點是，①要調出最好的聲音，②可以清楚想像出自己追求的音色，③瞭解數種調音方法。無論如何，關鍵就在於必須先大量聽取出色的鼓聲，然後去瞭解自己想要打出怎麼樣的音色，還能分辨期望的聲音到底是好還是壞，這點非常重要（經過調音，找到好聲音之後，觸摸鼓皮，先用身體記住鼓面的張力狀態也很重要）。

實際上在調音的時候要留意到，必須使鼓皮張力平均，同時又要保留良好的支撐度（如果有反面的鼓也一樣）。接下來就是調整成自己希望的聲音或Key，具有反面的鼓組，在表面調整完畢之後，反面也要調Key。當調出接近

自己想要的聲音之後，接著是去除泛音（泛音是因為鼓皮的張力以及安裝鼓組的角度及位置所造成），要高超地進行悶音，控制多餘的泛音。

以上的說明雖然簡單，還是請各位參考這些方法，多多嘗試自行調音吧！經過多次反覆練習，一定可以找到屬於個人風格的調音技巧！

調音一定要積極地多嘗試幾次，這點很重要，你一定要找出理想中的聲音！

【**進行交替變化**】用雙手交替敲擊的時候，通常必須讓音量或音質整齊一致，但是這裡因為手順的運用方式，讓音量或音質產生了細微的輕重變化，使鼓聲在聽覺上具有層次性。

盡力打出高速魔鬼組合!

Blast Beat + 組合式過門的複合樂句

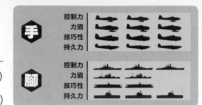

元帥的格言
・要學會極具聆聽價值的複合技巧!
・掌握陸續湧來的過門

LEVEL ///// 目標速度 ♩=142

示範演奏 TRACK 20 (DISC1)
伴奏 TRACK 20 (DISC2)

這是 Blast Beat 或切分音、重音移動、BD Double 等,手腳動作非常激烈的高速樂句。先將一個一個的過門記在身體裡,再一步一步串連起來,利用這種方式來練習吧!切分音也要配合節奏反覆進行練習,這點非常重要。

敲打不出主樂句者,先用下面的樂句修行吧!

梅 這是主樂句第1&2小節的基礎練習,要讓手腳流暢地動作。　　CD TIME 0:20~

竹 這是上半身2打+下半身2打以及上半身4打+下半身2打的複合技巧,後半段也要練習在TT上流暢的移動。　　CD TIME 0:44~

松 要記住主樂句第3&4小節的音型,要注意小節中較快速的地方以及重音的位置!　　CD TIME 1:04~

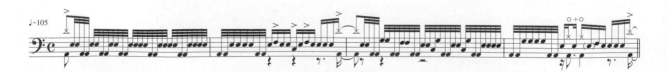

本篇相關樂句…… 同時練習 超絕鼓技地獄訓練所 P.82「來了~~~!!魔鬼Blast一號」經驗值會激增!

 注意點1 　🔭 **理論**

還沒結束還有喔！Blast的變化類型

　　主樂句第1小節是超速拍究極系"Blast Beat"。實際上，在敲打Blast Beat的時候，並沒有特別的規定。不過如果硬要說的話，那就是必須注意如何突顯強烈的節奏。在Blast Beat中，有用右手敲打的版本以及左右手打出Full Unison的版本等各式各樣的類型。我想編出這些類型的前輩們是考量到，該如何才能**讓樂曲聽起來有攻擊性【註】**，深入研究這一點才能製造出這麼多元的節奏變化（圖1）。各位讀者一定要配合樂曲及場面來靈活運用Blast Beat才行，如果演奏出半吊子的Blast Beat可會引起樂團成員的眾怒喔（笑）。

圖1　Blast Beat的變化類型

① 用腳踏出8分音符的類型1

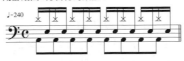

手的順序是RL～交替敲擊（Alternate），右手敲中鼓，左手負責SD。

② 用腳踏出8分音符的類型2

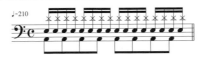

左右手是Full Unison。
雖然速度有極限，
卻能成為最崇高的Blast。

③ 用腳踏出16分音符的類型1

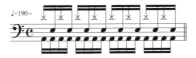

手的順序是RL～交替敲擊（Alternate），右手敲中鼓，左手負責SD，
非常辛苦吧？

④ 用腳踏出16分音符的類型2

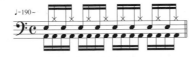

這是③的變化型，屬於SD優先型。
右手是SD，左手是HH的
交替敲擊（Alternate）。

⑤ 小鼓優先型

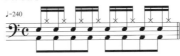

手的順序是RL～交替敲擊（Alternate），
用右手敲打SD的話，比較簡單。

 注意點2 　👟 **手腳**

導入許多技巧的組合式樂句

　　這裡要解說主樂句的流程（圖2）。首先，從第1小節的Blast Beat開始到第2小節具有16 Beat感覺的8 Beat，有由重變成輕快感覺。第2小節的出口中（最後拍點），出現了製造意外感的切分音，從這裡開始展開樂句的主角—過門。第3小節是從第1拍弱拍開始，第2拍是上半身2打+下半身2打的組合，從第3拍開始是上半身4打+下半身2打的組合一直持續到第4小節第1拍為止，從第2拍開始轉成16分音符樂句，這個16分音符的樂句是從16分音符弱拍的重音（Open Hi-hat）開始，因此難度略高。最後，與第2小節的出口（第二接第三小節處）相同，用切分音來完結，所以要正確掌握拍子的強拍和弱拍。第3小節之後的過門導入了非常多的技巧，為了能戰勝這個難關，一定要擁有精準度和速度才行。不過如果能學會嚴謹的規律技巧，就可以完成具有急速感的樂句了。

圖2　主樂句的結構組成

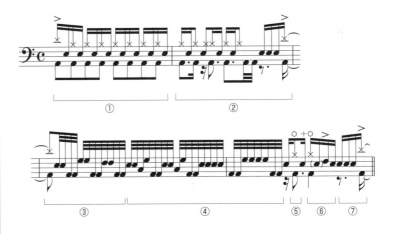

① 下半身1打+上半身1打的Blast Beat標準類型，要製造出音壓與急速感。

② 從Blast Beat開始降低速度感
　　一邊製造出縱向節奏感，一邊正確掌握出口的切分音。

③ 1拍半中的上半身2打+下半身2打的組合，注意要漂亮地連接每個個。

④ 上半身4打+下半身2打的組合。最好先抓好在3拍中敲打4次的感覺。

⑤ 16分音符弱拍的重音（HH）是用左手敲擊，關鍵在要確實與BD同步。

⑥ 這裡是用右手敲打HH，往中鼓（Low Tom）移動。
　　與前面一個樂句一起，正確演奏出16分音符弱拍的重音。

⑦ 與過門的入口（第二接第三小節處）相同，用切分音完結。
　　確實敲擊著地，完成規律整齊的樂句。

【讓樂曲聽起來有攻擊性】在Loud／Metal系裡，鼓手扮演的角色非常重要，根據鼓手的演奏狀態，能夠大大改變樂團整體的色彩。希望各位能秉持著堅強的信念與覺悟來演奏。

奇蹟的1拍半攻擊

密集敲出小鼓和大鼓的1拍半樂句

元帥的格言
· 要演奏出明確的重量級律動！
· 一定要習慣1拍半樂句！

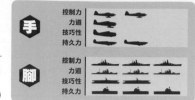

LEVEL ⫻⫻⫻⫻ ⫻

目標速度 ♩=152

示範演奏 🎵 **TRACK 21** (DISC1)
伴奏 🎵 **TRACK 21** (DISC2)

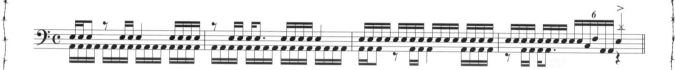

這次也是如聽到吉他齊奏般，上半身和下半身分開敲打的1拍半樂句類型。以16分音符為基本，隨著樂句的進行，SD（Riff）的數目逐漸增加。由於至少要敲打SD或BD其中一種，所以必須特別注意縱線的拍點一致。並且務必掌握最後正確的7擊！

敲打不出主樂句者，先用下面的樂句修行吧！

梅 前半是BD的4 Beat踩踏，後半用HH敲出4分音符，請確認。

CD TIME 0:19~

♩=100

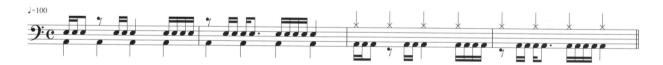

竹 訓練掌握正確數拍，同時還得讓手腳同步！

CD TIME 0:41~

♩=100

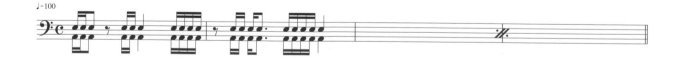

松 降低速度，以便能確實練習好主樂句。

CD TIME 1:01~

♩=110

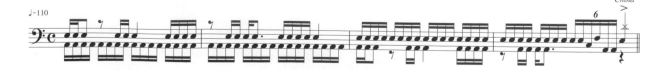

本篇相關樂句…… 同時練習 超絕鼓技地獄訓練所 P.30「用魔幻打法（Trick Play）讓小技法也能變身節奏！」經驗值會激增！

注意點1 理論

密集敲打SD及BD的
1拍半應用樂句

　　主樂句是一種3拍樂句，屬於1拍半樂句的應用類型，形成著著小節前進，手部動作逐漸增加的節奏型態。這可說是在重量系打鼓演奏中，完美使用了1拍半樂句的最佳範例。我想，觀察力敏銳的讀者應該已經注意到，這個類型與吉他和貝士一起合奏的話，可以成為非常出色的樂句。在實際演奏的時候，關鍵就在，第1＆2小節的大鼓以及第3＆4小節的小鼓，要用16分音符正確持續敲打。此外大鼓和小鼓的縱線也得注意不要跑掉，敲打時必須確實做到休止符（圖1-a）出現時的止拍動作。

　　以下就來介紹幾種1拍半樂句（圖1-b）！

　　各位一定要紮實地練習，好好掌握住這項技巧！

圖1-a　1拍半樂句的結構組成

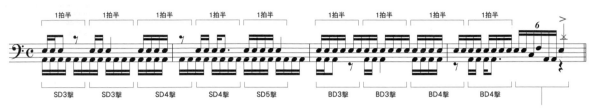

※在最後2拍，要用7擊來結束樂句。
※注意縱線的拍點一致性，一邊完成休止符的止拍，一邊敲打。

6連音的組合往SD＆Crash結尾。

圖1-b　1拍半樂句的變化類型

① 由SD和BD組合構成的1拍半樂句。

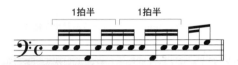

② 加入3連音的標準樂句。

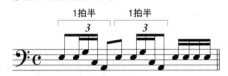

③ 使用了HH Open／Close的樂句，這也是常用的類型。

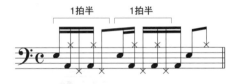

④ 32分音符的高速樂句，用如Flam般的技法來踩踏BD。

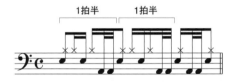

注意點2 腳

培養雙大鼓的技巧
變化型的腳順練習

　　利用交替敲擊（Alternate）以外的腳順來敲擊大鼓，培養雙大鼓的技巧。圖2-①是利用在超絕鼓地獄訓練所中，也有介紹過的炫打【註】，來踩踏16分音符的大鼓類型。腳的順序有4種，希望各位能全部都學會。②是加入左右雙擊（Double）的樂句，是可以當作即戰能力來使用的腳順。③和④是培養時間感的練習。③是以3連音為主體，同時用偶數拍點的大鼓來結束的炫打技法，④是以16分音符為基礎，用1拍半完成，加入雙炫打的類型。那麼來嘗試吧！

圖2　雙大鼓的發展練習

①
R L R R L R L L R L R L L R L L
（L R L L L R L L R L R L L R L R）

②
R L L　R L R　L R R　L R L

③
R L R R L R L L R L R R　L R L L R L R R L R L L

④
R L R L R R L R L L R L R L　R R L R L L R L R L R L

【炫打】也稱為Rudiment，是小鼓的基本演奏法，也是鼓號樂團必備的技巧，最有名的是" 基礎打擊26式（Standard 26 American Drum Rudiments）"。

叛逆的半拍半攻擊

複合節奏風的半拍半樂句

元帥的格言
・從頭開始豪氣地敲出半拍半樂句！
・一定要學會複合節奏風的行進！

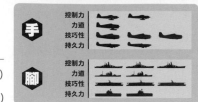

LEVEL 🔫🔫🔫🔫🔫　目標速度 ♩=151

示範演奏 **TRACK 22** (DISC1)
伴奏 **TRACK 22** (DISC2)

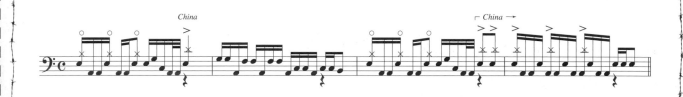

　這是從頭開始就氣勢強烈的樂句，運用了常用的3拍應用類型的半拍半音型，裡面也頻繁出現用雙腳Double敲打BD的情況，必須注意讓2個BD的音壓和聲音間隔保持一致。還要留意第4小節的行進用4分音符敲打中國鈸！

敲打不出主樂句者，先用下面的樂句修行吧！

梅 主樂句第1&3小節的基礎練習，要維持穩定的BD 2擊的聲音間隔。　　CD TIME 0:20~

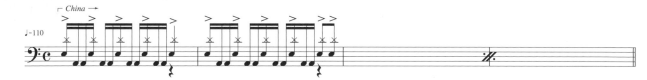

竹 要將上半身2打＋下半身1打的半拍半行進記在身體裡，後半段要注意中鼓的移動！　　CD TIME 0:41~

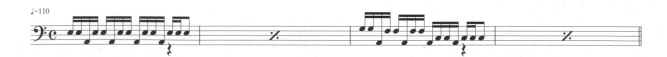

松 這是主樂句第4小節的基礎練習，要習慣上半身1打＋下半身2打。　　CD TIME 1:00~

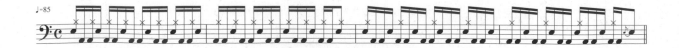

本篇相關樂句…… 同時練習 超絕鼓技地獄訓練所 P.114「沉醉在忙亂之中！」經驗值會激增！

注意點1 理論

使用了組合式的半拍半樂句

　　主樂句是以16分音符3音分割（＝半拍半）樂句為主，因此也屬於P.50介紹過的3拍樂句之一種類型。這種用奇數音符做分割的樂句，如果跨奇拍子或小節來演奏的話，就能營造出一種獨特的循環感，還可以使聽眾產生迷失拍感的魔幻印象。這個單元的主樂句裡使用了數種半拍半的樂句，由上半身與下半身的搭配組合而成，因此形成了上半身1打＋下半身2打，以及上半身2打＋下半身1打的情況（圖1）。尤其第2小節使用了中鼓的過門極具破壞力，各位一定要學會這樣的演奏方式！

圖1　半拍半樂句

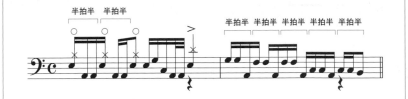

・主樂句第1＆2小節

※第1小節是上半身1打＋下半身2打，
　第2小節是上半身2打＋下半身1打的組合。

注意點2 理論

來挑戰複合節奏風的應用類型吧！

　　主樂句第4小節是半拍半樂句的應用（圖2），一邊進行用小鼓1打＋大鼓2打的16分音符3音分割（半拍半）節奏，一邊用中國鈸敲出4分音符，形成具有複合節奏風格的“**男子氣慨樂句【註】**”。第1～3小節中，使用了一小部份半拍半樂句，在最後的第4小節再引爆這個複合節奏風類型，製造出非常棒的演奏效果。像這種3拍樂句的應用是筆者最擅長的技巧，因為只要巧妙地搭配在單調的節奏或過門小節，就可以製造出酷炫的氣氛。樂句本身稍微有點難度，不過一定要努力練習，變成你的演奏武器吧！

圖2　複合節奏風格的應用類型

・主樂句第4小節

用中國鈸敲打4分音符，製造出大型律動。

4分音符行進 →

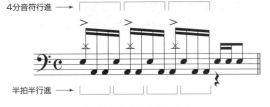

半拍半行進 →

利用小鼓和大鼓的搭配組合，
製造出半拍半的密集律動。

【男子氣慨樂句】可以使人感受到身為鼓手的高超能力之樂句。此外“男子氣慨”代表的是氣勢強烈之意。

決死的 Drag

運用了 Drag 或 Flam 的 Half Time 樂句

元帥的格言
・要以具華麗色彩的 Half Beat 為目標來敲打！
・一定要學會 Drag 的活用法！

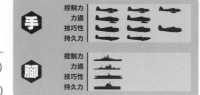

LEVEL ///// 目標速度 ♩=120

示範演奏 TRACK 23 (DISC1)
伴奏 TRACK 23 (DISC2)

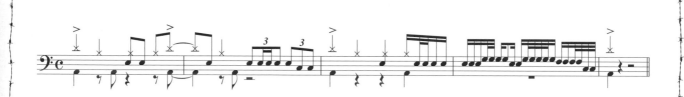

這是加入許多切分音及 Drag 等技巧的 Half Time 8 Beat 樂句。利用 3 連音的過門，有效地演奏出屬於樂團高技巧性的 Drag 及 Flam。第 4 小節一定要確實敲打出由 Drag 技法所構成的 6 擊！

敲打不出主樂句者，先用下面的樂句修行吧！

梅 這是主樂句第 1 & 2 小節的基礎練習，要清楚打出跨小節處的切分音。　　CD TIME 0:22~

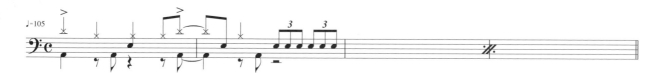

竹 簡化了主樂句第 3 & 4 小節的類型，要留意 SD 及 TT 的移動拍點位置！　　CD TIME 0:42~

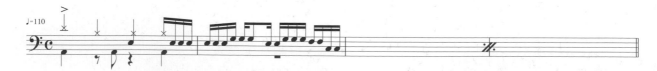

松 這是由 16 分音符構成的 Drag 基礎練習，請分成 1 拍 1 拍來練習，直到熟練為止再完全組合。　　CD TIME 1:01~

本篇相關樂句…… 同時練習 超絕鼓技地獄訓練所 P.92「Hat 的華麗技巧」經驗值會激增！

注意點 1　理論

將雙擊構成的裝飾音
應用在 Drag 的動作上！

主樂句使用了以 "叩囉" 的感覺微弱地敲打小鼓或中鼓的雙擊（Double Stroke）＝Drag【註】。Drag 是用雙擊的打法所發出的裝飾音，也負有連接兩重音之責任（有時會用接近 Ghost Note 的音色變化來敲打），這需要有高度的技巧才能演奏，因此必須耗費許多時間練習，才能自然打擊出來，一定要認真學習才行。

此外，以反覆左右交替的方式來進行 Tap Stroke 的雙擊（Double），也可以完成 Roll。Roll 是根據拍值標示來決定敲打次數，在圖1中，共有 5、6、7 Stroke Roll 等種類。

圖1

● 關於Drag

正確來說，Drag 與 Flam 一樣，都是用如以下這樣的小音符來表記。
Drag 部分及原本的音符用圓滑線（Tie）連接，基本上是用32分音符來標示，速度變快之後，就以類似6連音的音型來表示。

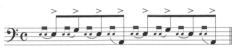

在重音之前加入Drag

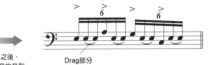

速度變快之後，
類似6連音的音型。　　Drag部分

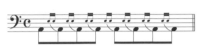

BD的Drag樂句。

● Roll的變化類型

5 Stroke Roll

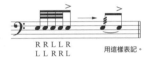

RRLLR
LLRRL　　用這樣表記。

用左右敲打雙擊（Double Stroke）之後，
再連接變成重音的單擊（Single Stroke）
之音型。

7 Stroke Roll

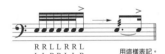

RRLLRRL
LLRRLLR　　用這樣表記。

反覆敲打3次雙擊（Double Stroke），
再打1次單擊（Single Stroke）的音型。

6 Stroke Roll

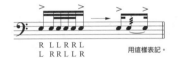

R LLRRL
L RRLLR　　用這樣表記。

在Roll技法的前後加上重音。

5及7只有1個重音，6在一開始以及最後的音符各加1個重音，共計有2個重音。

~專欄9~

元帥的戲言

變成重聽就來不及了！
建議各位使用耳塞

"千金難買早知道！"事實上筆者在數年前已經深切體會到這句話的含意。那是在某個錄音現場，進行 Track Down 作業的事情，當筆者在打鼓時，注意到踏鈸的音量太小，因此提出 "把踏鈸的音量調大聲一點" 的要求，結果工程人員卻出現 "不會吧～!!" 的吃驚反應，而且工作人員也表示 "應該是太大聲吧!?" 的抱怨，可是當時仍按照我的要求調高了音量。經過幾天之後，請友人聆聽那天錄製的聲音時，陸續聽到 "踏鈸太吵了!"、"鼓聲很雜亂聽不下去!" 的意見。在那之後又出現了一樣的情形，而且日常生活中，因聽不清楚對方的聲音，要求再重述一遍的狀況也增加了，於是筆者終

於發覺，因為打鼓的極大聲響導致重聽了（尤其高音域變得很難聽得到）。本書的讀者之中，應該有很多是以強力風格打鼓的鼓手，所以在錄音室裡，請戴上耳塞，避免聽力受到高音的危害，筆者也為了防止聽力變惡化，現在每次在錄音室都會戴上耳塞喔！

筆者使用的耳塞。
在排練錄音室裡一定要戴上來保護聽力。

【使用了Drag】基本上Drag屬於前打音，因此在嚴謹的樂句之中不會使用Drag，不過仍希望各位能嘗試練習掌握運用了Drag移動的樂句類型。

用 Floor · Linear 殲滅敵人吧！

線性過門樂句

 元帥的格言
・挑戰使用了 FT 的 Shake 風類型！
・務必掌握線性樂句！

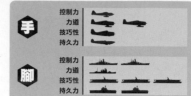

LEVEL

目標速度 ♩=125

示範演奏 TRACK 24 (DISC1)
伴奏 TRACK 24 (DISC2)

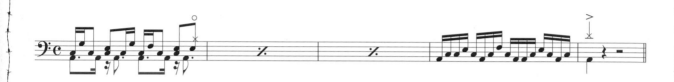

這是一邊用右手敲打 FT，一邊用左手敲打 TT 及 SD 的重量級打法。基本上，屬於 Shake 類型，只要習慣之後，馬上就可以戰勝這項技巧，第 4 小節是使用了 FT 及 TT 的線性樂句，而且依照每個拍子，手順及腳順不斷變化，請從慢速度節拍開始練習吧。

敲打不出主樂句者，先用下面的樂句修行吧！

梅 這是 Shake 的基礎練習，只用 3 點組合來演奏，要先確認上半身的動作的準確。　　CD TIME 0:20~

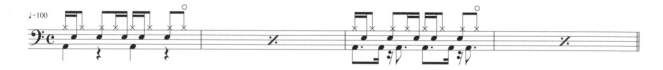

竹 將梅樂句的 HH 替換成 FT 的類型。第 4 拍的弱拍是用左手敲打 Open HH。　　CD TIME 0:38~

松 集中練習主樂句第 4 小節，要清楚確認線性樂句的移動！　　CD TIME 0:57~

本篇相關樂句……同時練習 超絕鼓技地獄訓練所 P.102「用 Tom 咚叩咚叩，用 China 鑔！」經驗值會激增！

注意點1 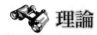 理論

來挑戰具難度的手順＆腳順之線性樂句吧！

線性（Linear）樂句是指，用聲音較不重的單音連接起來的樂句。在傳統的打法中，通常會在第1拍打強音鈸（Crash）及大鼓，或第2＆4拍的小鼓及踏鈸，不過在線性樂句則是，不讓數種鼓件同步，以建構出過門或節奏（視狀況也會有部分使用鼓件同步的情況）。

主樂句第4小節若鼓件完全沒有聲音變重的部分，很難理解手順及腳順，可說是最典型的線性樂句。此外，線性樂句在一般節奏演奏中屬於罕見的音型，因此能給聽眾帶來強烈的衝擊效果。但是如果不熟悉這種打法，通常會發生跟不上樂句的情況，所以必須確實進行練習，最好仿造松樂句這樣，分成2拍2拍來練習，使身體可以記住這樣的感覺。

圖1是線性樂句的變化類型（①＆②是過門類，③＆⑥是節奏的類）。在實際練習的時候，除了要注意不規則行進的音型，同時還要精準掌控Ghost Note的音壓。試著創作出使用線性樂句，有自我風格的自創樂句吧！各位一定要用天馬行空的想法，積極地編寫出樂句。

圖1　線性樂句的變化類型

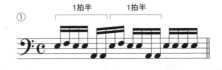
重複1拍半樂句類型，
這也屬於華麗的線性樂句。

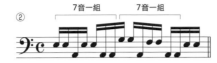
利用手腳的搭配組合，
重複2次7音切割的Linear打法，
這是跨拍而且使用了奇數拍點的打法。

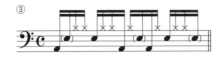
在第2＆4拍加入SD的類型，
要留意Ghost Note的音量比例。

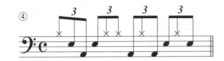
這是嵌入3連音的類型，
也可以隨意變換手的順序。

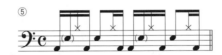
這是在8分音符弱拍加入HH，
要正確敲打出Ghost Note。

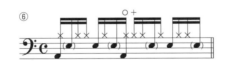
加入HH Open ／ Close的類型，
刻意使HH及BD在同拍點上，會很有趣。

注意點2 手

不可與其他中鼓感覺相同！落地鼓的打法

這裡說明關於落地鼓（Floor Tom）的打法。首先必須先瞭解落地鼓的形狀及特性。落地鼓的低音感及彈回感皆非常獨特，如果用其他中鼓的感覺來敲打，難以產生聲音的輪廓。事實上，面對鼓面的鼓棒要垂直落下，並且加入一定程度的力道（照片①～④）。此外還要突顯Snap Stroke，以及注意Full Stroke。還有，單擊時，在Head的正中央；連打時，稍微偏離正中央。附帶一提，在超絕鼓技地獄訓練所中介紹過一種"**哆啦Ａ夢握法【註】**"，也請各位參考那裡的介紹。

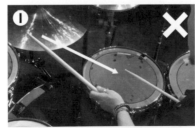
面對鼓面，如果鼓棒以斜角方式進入的話……

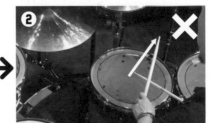
鼓棒的反彈力道會變得不規則，這點請留意。

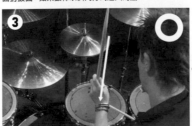
鼓棒要面對鼓面垂直落下，這點很重要。

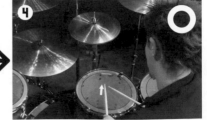
反彈力道也會垂直回彈，比較容易進行連打。

【哆啦Ａ夢握法】這是指不要在Grip上保留空間，就像是多啦Ａ夢的手一樣握住鼓棒。實際敲打的時候，擺出手掌朝上的感覺，手腕往外轉，從手肘開始用手指進行Full Shot。

Ghost 部隊、出擊‥‥□□

培養節奏感的 Change Up Fill-in 練習

 元帥的格言
・要敲出如 16 Beat 的感覺！
・務必學會以直球決勝負的 Change Up！

LEVEL /////

目標速度 ♩=148

示範演奏 TRACK 25 (DISC1)
伴奏 TRACK 25 (DISC2)

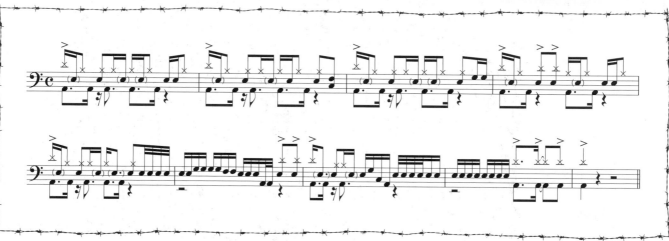

這是在 16 分音符的時間點密集加進 BD 或 SD 的樂句。關鍵在於，除了要稍微用力以左手打出 SD 的 Ghost Note，也必須敲打出速度感及力道。後半段由 SD 開始的樂句是 Change Up Fill-in 的類型，請反覆練習，直到掌握住這項技巧為止！

敲打不出主樂句者，先用下面的樂句修行吧！

 梅 這是主樂句第 1～4 小節的上半身動作練習，注意掌握節奏感。

CD TIME 0:30~

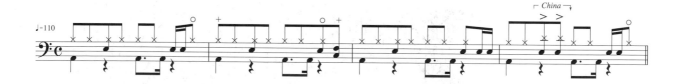

 竹 要注意第 1 小節第 4 拍的 32 分音符，第 2 小節得漂亮地敲打 TT！

CD TIME 0:48~

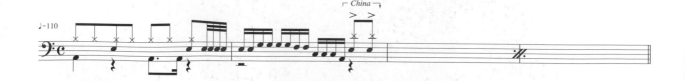

本篇相關樂句‥‥‥ 同時練習 超絕鼓技地獄訓練所 P.94「Hat 和 Snare 的彩燈裝飾」經驗值會激昇！

注意點1 手

打鼓的基本技巧
雙擊（Double Stroke）

　　雖然有一點遲，現在來說明關於雙擊（打2次）的技巧吧！就字面上來看，雙擊是用單手連續打2次的演奏法，由於是單手，與雙手各打1次的單擊（Single Stroke）相比，音量和音色變化都有差異。單擊（Single Stroke）是手臂往下揮及往上揮算1打，不過雙擊是手臂往下1打，往上1打（嚴格來說，是用Down Stroke打1次，Up Stroke打1次），也就是說用1次的Stroke動作打2次的意思。重點就在於，雙擊不是用腕力，而是利用往下揮的力量，使鼓棒反彈回來，再配合使用中指和無名指的握法打出第二擊（照片①～⑥）。一般往下揮的第1擊力量較強，所以用第1擊使鼓棒反彈回來，然後第2擊是利用手指握住鼓棒，打出聲音。以像是拾起鼓棒的感覺來敲打，就可以順利學會了。希望各位能夠耐心練習，直到將第1擊與第2擊的音量和時間點變得整齊一致為止。

雙擊的起始點。

使用手腕將鼓棒往上揮。

利用Down Stroke的技巧打出第1擊。

利用往下打的力量使鼓棒往上反彈。

運用手指控制鼓棒打出第2擊。

讓鼓棒往上揮，準備下一次的動作。

注意點2 手

雙手的感覺要保持固定
迅速正確來回於中鼓之間！

　　在快速敲打中鼓的時候，你應該有發生過不小心誤打到鼓邊而敲出"喀沙喀沙"的聲音吧？這是因為只憑氣勢，卻沒有正確打到中鼓鼓皮正中央所造成的。基本上左手（如果是左撇子則是右手）動作的靈敏度較右手差，因此注意讓右手和左手保持一定的間隔，這點很重要（雙手過開或太靠近都不行，必須注意準確地敲打到鼓面的正中央）。

　　圖1-①是敲打中鼓的基礎練習。首先利用小鼓→高音中鼓（High Tom）→低音中鼓（Low Tom）→落地鼓（Floor Tom），以3炫打（Triple paradiddle）的手順往下敲打，要特別注意，最後的落地鼓手順變成RR。接著由左手開始，依照落地鼓→低音中鼓→高音中鼓→小鼓的順序往上敲打（最後的小鼓手順變成LL）。這個練習樂句也是一種基礎練習，因此學習這種打法可謂一舉二得。熟悉之後，希望各位能嘗試敲打圖1-②及③。　用慢速節拍來確認雙手的動作【註】，再逐漸往上提高BPM比較適合。

圖1　半拍半樂句

①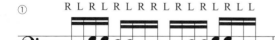

將3炫打應用在敲打中鼓的練習上，
也可以變成是基礎練習喔！

②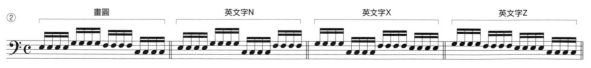

按照每1拍來移動打鼓。第1小節是順時鐘，第2小節之後是用英文字母的N、X、Z等文字形狀來移動。

③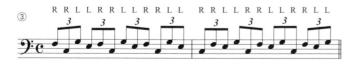

用雙擊來演奏3連音2分割樂句，
難度雖然偏高，不過筆者在暖身的時候，
經常會用到這種類型。

【用慢速節拍來確認雙手的動作】持續用錯誤的動作練習的話，不僅絕對無法提高程度，也容易造成傷害，因此必須先利用慢速節拍讓身體記住正確的動作。

地獄的看門狗 "Kerberos"

活用雙炫打的3/4拍子樂句

元帥的格言
・要正確掌握3/4拍來敲打！
・務必學會雙炫打！

LEVEL ////

目標速度 ♩=122

示範演奏 TRACK 26 (DISC1)
伴奏 TRACK 26 (DISC2)

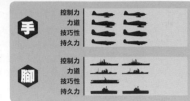

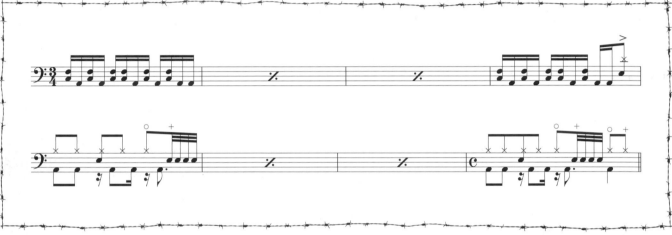

　　這是出現在SUNS OWL的代表曲「Kerberos」裡，混用3拍子和4拍子的樂句。前半段是用雙炫打敲出3拍子的16分音符類型，並且設定成與吉他＆貝士的合奏。一定要一邊正確數拍，一邊敲打，以避免無法掌握3拍子的節奏！

敲打不出主樂句者，先用下面的樂句修行吧！

梅 BD以4分音符進行，要確認每小節是3拍子的節奏！　　　　　CD TIME 0:22~

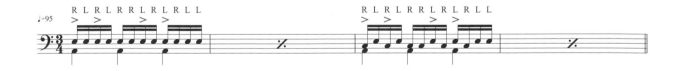

竹 主樂句前半部分的基礎練習，在TT和FT、BD上打出雙炫打。　　　CD TIME 0:40~

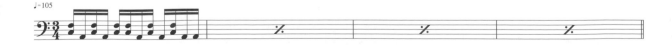

本篇相關樂句……　同時練習 超絕鼓技地獄訓練所　P.90「活用炫打的16」經驗值會激增！

注意點1 理論

學會Rudiment的
基本技巧―炫打！

　通常右手和左手分開敲打的地方，分成上半身和下半身來打，而主樂句是運用了雙炫打技巧的樂句。原本炫打是應用在Marching Drum的演奏法，稱作Rudiment技巧。如圖1所示，由單擊與雙擊所構成，手的順序是"RLRR"與"LRLL"，其特色是重音的位置會左右交錯移動。因重音開始的位置不同可以衍生出4種節奏旋律，重音在16分音符或8分音符的第幾音

發生，也會影響到演奏的聽覺感受。依排列組合不同的方法，可以製作出非常多樂句類型。當然！也還有3炫打這種應用類型喔！

　主樂句應用的雙炫打手順是"RLRLRR"及"LRLRLL"。主樂句中，"L"部分就要打在大鼓。此外，這個樂句的基本節奏是**3拍子【註】**，卻常會錯打成4拍子，因此要先確實數直拍到熟練為止，才不會打成4拍子的節奏。

圖1　關於炫打

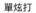 單炫打

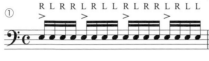

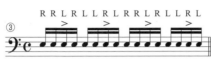

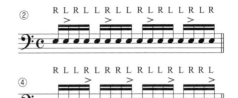

　在16音符中，重音依次設定從第1打～第4打，就變成①～④練習中的標示，此時的手順就如鼓譜所示，屬於一般狀態。這是在節奏之中或整體鼓組，分別使用單擊、雙擊來演奏時的練習。請把它當作瞭解手順練習來試打看看。一開始個別練習①～④，等學會之後再試著從①開始連續打到④。只不過②～③的手順是右手持續3打，所以也可以考慮①→③→②→④的順序來練習比較容易、順手些。熟悉之後，將重音移動到強音鈸（Crash）或TT，試著想像成是在實際樂曲中使用來練習吧！

　雙炫打是在單炫打之前加上2個單擊，因此大部分是用到6連音。

　3炫打與雙炫打相同，是在單炫打前加上4個單擊所構成的打法。

雙炫打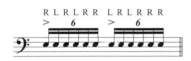

3炫打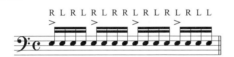

注意點2 🧤 手

進一步磨練雙手的動作
雙炫打的應用

　原本雙炫打是用6連音來表現的打法，不過這個主樂句光用"RLRLRR"及"LRLRLL"的手順就產生雙炫打。除在節奏中的應用之外，還是過門最合適了。介紹筆者經常使用的中鼓（Tom）移動練習（圖2）。首先是小鼓→高音中

鼓（High Tom）→低音中鼓（Low Tom）→落地鼓（Floor Tom），接著改從反向的用左手開始，從落地鼓往低音中鼓，低音中鼓往高音中鼓，接著往小鼓的移動就能變得比較輕鬆了。此外第4小節第2拍如果變成交替敲打（Alternate），

手順會改成右手→左手，最好先記下來！

圖2　6連音的移動練習

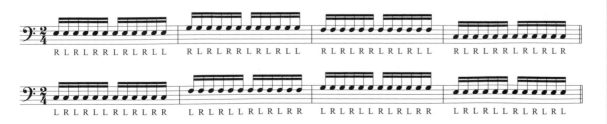

【3拍子】1小節由3個4分音符長度構成的節奏（3/4拍），古典音樂的舞曲之一的華爾茲通常是以3拍子為主。

恐怖的合體攻擊
～第1擊～

使用32分音符大鼓的組合式過門1

 元帥的格言
・來挑戰高速組合式打法吧！
・一定要1個音1個音確實打出來！

LEVEL ///// 　目標速度 ♩=136

示範演奏 TRACK **27** (DISC1)
伴奏 TRACK **27** (DISC2)

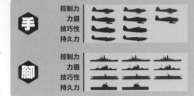

這是由32分音符構成的手腳組合式過門（Combination Fill-in）。由於往TT上的移動非常密集，可以營造出讓人不曉得這是怎麼演奏出來的特殊效果。
由於速度極為快速，容易發生聲音變小或凌亂，要留心避免。第4小節一定要正確進行Change Up。

敲打不出主樂句者，先用下面的樂句修行吧！

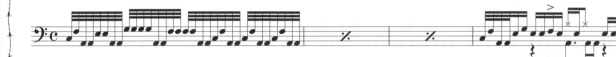

梅 這是16分音符的組合式基礎練習，要確實打出每一個音。 　CD TIME 0:19~

♩=105

竹 要習慣用16分音符打出上半身2打+下半身2打或上半身4打+下半身2打。 　CD TIME 0:37~

♩=105

松 前半段是SD及BD的組合式練習，後半段是Change Up Fill-in練習。 　CD TIME 0:56~

♩=80

本篇相關樂句…… 同時練習 超絕鼓技地獄訓練所 P.28「超級忙碌的四肢」經驗值會激增！

注意點 1　　理論

瞭解樂句的結構
流暢地演奏出來！

比較常用的上半身＋下半身搭配組合是用 "2 打＋2 打" 及 "4 打＋2 打（2 打＋4 打）"，偶爾還有 "6 打＋2 打（2 打＋6 打）" 等偶數音來完成。正如前面說明過主樂句，屬於組合式樂句，以 32 音符為基礎所構成。將第 1～3 小節分析之後，就成為第 1 拍是 4 音樂句（上半身 2 打＋下半身 2 打）×2 個，第 2～3 拍是 6 音樂句（上半身 4 打＋下半身 2 打）×2 個＋4 音樂句（上半身 2 打＋下半身 2 打），第 4 拍是 4 音樂句（上半身 2 打＋下半身 2 打）×2 個（圖 1）。組合式樂句可以製作出各種變化，希望各位能仔細研究各種樂句的組合結構，爾後發展出屬於自我風格的組合。

圖 1　組合式樂句的結構

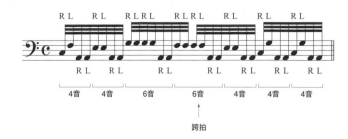

· 主樂句第 1 小節

※如第 2＆3 拍這樣，打出跨拍或是跨小節的演奏方式，可以成為更出色的樂句。

注意點 2　　手腳

試打之後意外發現很簡單⁉
黃金組合

這個主樂句好像感覺非常困難，不過從腳到手，或從手到腳，全部都是 2 打，或是以每 4 打的方式來敲擊，藉由瞭解演奏流程，將節奏的律動感記住，就可以敲打出來。在練習之前，先丟掉 "做不到！" 的念頭，試著來挑戰看看吧！這個過門不但可以運用在各種場面，而且聽起來也非常華麗好聽。由於速度非常快，會導致左右腳的 Double【註】撞在一起，或是聲音過重的問題。為了避免發生這種情形，最好從慢速 BPM 開始，分階段進行練習。圖 2 是手腳組合式過門（Combination Fill-in）的應用變化類型，各位也一定要掌握這種打法喔！

圖 2　手腳組合式過門（Combination Fill-in）的應用變化

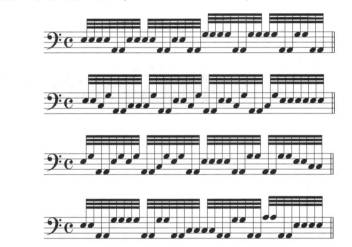

~ 專欄 10 ~
元帥的戲言

從作者參與的作品學習活用法！
組合式過門的實際範例

這本書裡介紹了許多手腳的組合式過門，而且筆者也經常使用在實際的樂曲演奏上。最近的作品有，收錄在 2009 年發行，SUNS OWL 『OVER DRIVE』的「Hell Ride」以及從 2010 年開始正式參與 SADS 所推出的『THE 7 DEADLY SINS』之「EVIL」，這個類型能給人深刻的印象，各位一定要聽看看。希望你們能透過這些樂曲學習到組合式過門的有效用法以及聽起來更好聽的方法，然後實際嘗試去仿奏，記在你們的身體裡！

SUNS OWL
『OVER DRIVE』
大膽加入數位元素及旋律的突破之作。有效使用 Sampling 的聲音，展現 Loud Rock 的進化型。

SADS
『THE 7 DEADLY SINS』
由天才歌手清春率領的 SADS 復活之作，充滿了樂團史上最重量級的攻擊性聲音，是超強力的作品。

【左右腳的 Double】樂句速度變快之後，腳的音量容易變小，右腳和左腳的拍子間隔變窄。有些人會用快節奏矇混過去，不過希望各位能從慢速 BPM 開始練習，完成正確的演奏。

恐怖的合體攻擊
～第2擊～

使用32分音符大鼓的組合式過門2

- ·要確實進行 Change Up!
- ·激烈且正確打出32音符的BD!

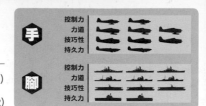

 目標速度 ♩＝110

示範演奏 TRACK 28 (DISC1)
伴奏 TRACK 28 (DISC2)

這是在32分音符的組合式過門裡，加入了Change Up的樂句。基本的組合是上半身4打＋下半身2打，以及上半身2打＋下半身4打，還加入了交替敲擊的BD 4連打。BD的4連打雖然連接著SD的過門，仍必須巧妙使用Up&Down技巧。

敲打不出主樂句者，先用下面的樂句修行吧！

 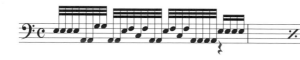 這是組合式的基礎練習。首先要熟悉上半身2打＋下半身2打。

CD TIME 0:20~

♩＝105

挑戰由32分音符構成的上半身4打＋下半身2打的組合。

CD TIME 0:39~

♩＝95

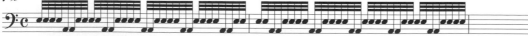 只用SD和BD配合主樂句音型的樂句，注意Change Up的穩定。

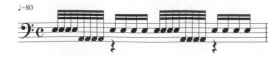

CD TIME 1:00~

♩＝80

本篇相關樂句……同時練習 超絕鼓技地獄訓練所 P.28「超級忙碌的四肢」經驗值會激增！

注意點1 腳

Up & Down 演奏法及 Snap Shot 演奏法

在眾多踏法之中，稱得上是特殊技巧的是 Up & Down 演奏法及 Snap Shot 演奏法。

Up & Down 演奏法是用1次的腳部動作做2次擊鼓的技巧（照片①～③）。從踏腳的起點狀態將膝蓋往上提，此時使用腳趾將腳一邊往上提，一邊"咚"打出第1擊，接著直接讓剛才提起的腳落下，並且"咚"打出第2擊。手的 Up & Down 演奏法也用同樣的方式來思考即可，此時如果第1打 Up 的動作不正確，在膝蓋動作和腳踝動作連動之後，就很難掌握加入力道的時間點。首先請用慢速度，一邊確認動作一邊練習。

Snap Shot 演奏法是只用腳踝踩踏的技巧（照片④&⑤）。事實上，幾乎沒有單獨用這種演奏法來表演的情況，不過舉例來說，Slide 演奏法或 Up&Down 演奏法就一定要加入這個動作。先用♩=140以上的速度，進行連打30秒到1分鐘的訓練，達到之後再嘗試用 Up & Down 演奏法，以每4打交替練習。

● Up & Down 演奏法

將膝蓋往上提

大鼓（Kick）的起點。從這裡開始

一邊提起膝蓋，一邊使用腳趾踩出第1打。

直接把往上提起來的腳往下踩，敲出第2打。

● Snap Shot

只用腳踝敲出 Snap Shot 演奏法。

以立起腳尖的感覺來移動腳踝敲擊。

注意點2 手腳

確實打出聲音 完全戰勝高速樂句！

主樂句是由32分音符構成的**高速組合式類型**【註】，這個樂句如果沒有辦法靈活運用雙大鼓，絕對無法完成。在熟悉之前，通常會發生無法確實打出聲音，或聲音凌亂的狀況，但是各位一定要1個音1個音清楚敲打出來，藉由這樣的練習，訓練出完美的演奏!! 圖1是由16分音符構成的組合練習。①&②是3拍樂句的應用，③是單大鼓（One Bass）的5音切割，④是變化了雙大鼓前的樂句，⑤是32分音符的5音切割應用，⑥是與32分音符搭配組合（以 Flam 的方式用32分音符加入 BD），⑦是加入8分音符，也就是"Stop & Go"樂句，⑧是手順&腳順很複雜的類型，各位一定要腳踏實地的練習，以掌握組合式的技巧。

圖1　手腳的組合式練習

① 3拍樂句應用1

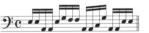

② 3拍樂句應用2

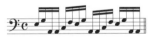

③ 用單大鼓做5音切割

④ 改變 BD 連打前的音數類型

⑤ 32分音符的5音切割應用（每音兩打）

⑥ 16分音符的 TT＋32分音符的 BD

⑦ 加入8分音符的 Change Up 類型

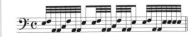

⑧ 手順&腳順很複雜的類型

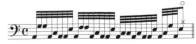

【高速組合式類型】雖然是高速，不過也不能全憑氣勢來敲打，必須預先將雙手&雙腳的動作記起來，而且要注意過程中必須維持拍子穩定的速度!

雖然是超絕地獄，但是工作很容易!?
探討關於地獄雞尾酒的表演活動

這本書是在地獄雞尾酒展開全國巡迴表演中所撰寫的（2010年9月）。事實上，從明天開始要進行SADS的單曲錄製工作，與往年相比，2010年的現場演奏及錄音次數變得比較多。筆者至今身經百戰，經歷過無數次現場演奏的經驗，其中地獄雞尾酒的現場表演，工作起來反而非常輕鬆，而且地獄雞尾酒的主要作曲者，貝士手MASAKI老師以及吉他手小林老師，2位都會先在家做好Demo，因此錄音之前，全部團員都可以明確瞭解樂曲的完成型態（＝目標），才能以非常驚人的速度進行錄音作業。到目前為止，筆者也曾遇過在錄音現場才安排編曲，或其他器樂部分的錄音工作，雖然我不會說這種作業方法不行，卻非常浪費時間。若能像地獄雞尾酒這樣預先進行滴水不漏的**PrePro【註1】**，就能順利進行錄音工作了。其實，看了MASAKI老師及小林老師的工內容之後，最近筆者也開始學習DTM作業，各位也要讓整個樂團成員都確實進行PrePro，才能使錄音工作變得順利更順利！

『這個世界的地獄物語』

2009年發行的第1張專輯。由於這個樂團是從教育的角度為出發，因此裡面的每一首曲子都充滿了許多具有學習價值的樂句。

註1：PrePro Pre-Production的簡稱，代表能使錄音工作順利進行的事前準備，指的是樂曲的編排及加入假唱。

Chapter 4

OPERATION ARTIST STYLE EXERCISE

【藝術家風格練習集】

擁有不允許其他追隨者的壓倒性技巧，
生存在超絕鼓界稱為"激戰地"的專業鼓手們，
他們卓越的風格，成為了各位最大的指標。
在本章節裡，收錄了技巧性且個性豐富的專業鼓手風格樂句，
希望各位能徹底努力進行修煉。
超越這個嚴苛的訓練，你就能成為明日鼓界的英雄！

BATTLESHIP JIGOKU

戰艦地獄

史上最狂野的作戰 "John Bonham"

Led Zeppelin風格的重律動性樂句

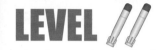・強烈敲打出Half Beat!
・要用3連音樂句加上輕重緩急!

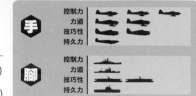

LEVEL 目標速度 ♩=160

示範演奏 TRACK 29 (DISC1)
伴奏 TRACK 29 (DISC2)

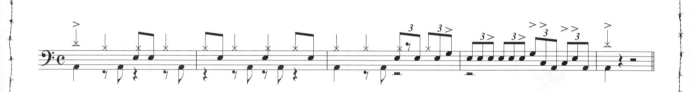

這是使用了搖滾樂鼓手先鋒 John Bonham 風格的 Half Time Beat，特色是4分音符的HH與BD&SD連結，重點在於可以敲打出何種程度的沈重感，具有 Change Down 效果的最後3連音過門也要大聲敲出來才行。

敲打不出主樂句者，先用下面的樂句修行吧！

 這是Half Time Beat的基礎練習，第1&2小節是標準樂句，一定要記住。　　　　CD TIME 0:17~

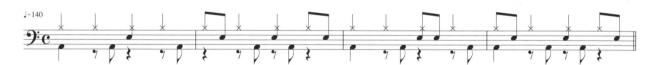

竹 從第3拍開始快速轉換成3連音的過門，請注意到手的順序！　　　　CD TIME 0:32~

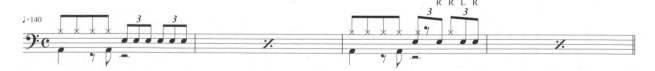

 這是主樂句第4小節的基礎練習，要先確認手順及重音位置。　　　　CD TIME 0:48~

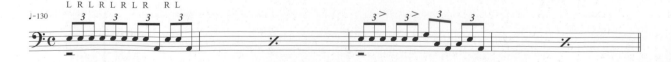

本篇相關樂句……同時練習 超絕鼓技地獄訓練所 P.46「強化右腳！匍匐前進的節奏」經驗值會激增！

 注意點1 理論

學會Heavy系鼓技的代表 Half Beat!

　　如主樂句這種的Half Fill的節奏是Heavy系鼓技超必要的演奏類型之一，老實説，光用文字很難傳達讓Half節奏聽起來劇烈沈重的訣竅（各位一定要來筆者的現場演奏，實際體會一下喔）。演奏時必須使情緒高昂，一邊確實加上動態感，一邊敲打（圖1）。事實上，上半身&下半身都要百分百出力，以要折斷鼓槌般的氣勢來踩大鼓，並且用Rim Shot敲打小鼓，接著踏鈸部分是用鼓棒的肩部（Shoulder）敲打，使上片（Top）及下片（Bottom）都發出聲音，一定要用力，才能產生真正的重量級鼓聲！

圖1　Half Beat的結構

・主樂句第1&2小節

HH是用全打Full Shot敲擊（就算用錯也不會是使用Down&Up演奏法），此時使用鼓棒的肩部敲打，使上片及下片都發出聲音。

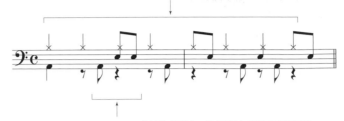

尤其是這裡的BD及SD，如果用拖拍的感覺敲打，節奏聽起來會變得更強烈沈重。

※整體來説，BD及SD要用前所未有的大音量來敲打！

 注意點2 理論

具有Change Down效果的 3連音系過門

　　主樂句第3～4小節的3連音過門中，具有加上brake般的Change Down效果。3連音的過門是John Bonham的得意技巧，不過後續也有許多鼓手運用了此項演奏法。主樂句的類型是，從第3小節第4拍開始過門，而且重音擺在拍子的弱拍，手順屬於變化類型，技巧的難度很高（圖2），各位一定要用身體記住樂句的流程，同時演奏出抑揚頓挫。此外，最後2拍的搭配組合中，要注意節奏不可過快【註】。

圖2　複合節奏風格的應用類型

・主樂句第3&4小節

從第3小節第4拍開始使用過門

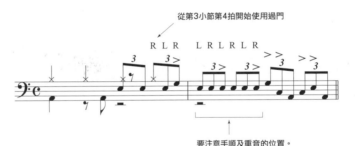

要注意手順及重音的位置。

首先必須注意鼓的敲打位置以及手順的變化。
關鍵在於要正確掌握3連音，避免節奏跑掉。

～專欄11～

元帥的戲言

作者GO探討 John Bonham篇

　　筆者頭一次接觸到John Bonham的鼓聲是在小學的時候吧？身為職業摔角超級粉絲的筆者，聽到其中一位摔角選手的入場主題曲，就是當時很喜歡的Bruiser Brody，那首曲子巧妙地融入了他狂野的性格，而該首歌曲就是知名的「移民之歌」（收錄在『LED ZEPPELIN III』）。筆者在進入音樂界之前，就很喜歡LED ZEPPELIN樂團的John Bonham所演奏的鼓聲，因此喜愛上西洋音樂，筆者真的受到他非常深的影響喔！

　　John Bonham開始活躍於樂壇是在1968年，以LED ZEPPELIN成員出道，可惜的是急速消失在80年代之前，也就是70年代左右，他的

演奏對當時而言，非常創新，拓展了搖滾鼓技的可能性，是非常醒目耀眼的鼓手喔～。使樂曲留下深刻印象的大鼓打法，具有16 Beat節奏的8 Beat，以及擁有震撼感的搖滾過門等。可能是受到年輕時學過爵士樂的影響，他的鼓聲之中也同時具有細膩的音色變化，只要提到搖滾鼓手，就一定會想到John Bonham。

LED ZEPPELIN
『LED ZEPPELIN III』
收錄的「移民之歌」的第3張作品。除了擅長的重搖滾之外，還加入了放克及鄉村性的音樂。

【註意節奏不可過快】3連音的過門通常是使用於想要營造Change Down效果的時候，因此經常容易發生節奏跑掉的情況，最好以稍微拖拍的感覺來敲打比較合適。

史上最狂野的作戰 "Melodic Hardcore"

SUM41風格的高速Beat練習

・戰勝高速Double Time Beat吧！
・用3點表現急速感！

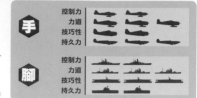

LEVEL 目標速度 ♩=210　示範演奏 TRACK30 (DISC1)　伴奏 TRACK30 (DISC2)

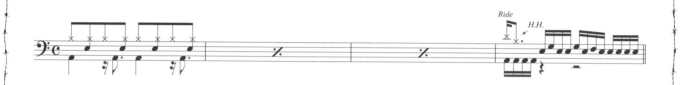

這是現在音樂主流「旋律硬蕊（Melodic Hardcore）」風格最常使用的拍子。這個類型從以前就已經存在，關閉HH（不加上重音），敲打時盡量降低起伏，就可以形成Melodic Hardcore的氣氛。要注意縱線拍子的緊密，緊湊地演奏出來！

敲打不出主樂句者，先用下面的樂句修行吧！

 首先要習慣Double Time的感覺，必須正確數拍！　CD TIME 0:15~

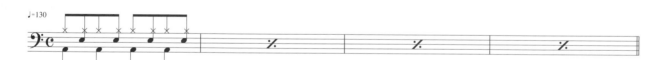

 加入16分音符BD，與梅一樣，都要注意數拍！　CD TIME 0:33~

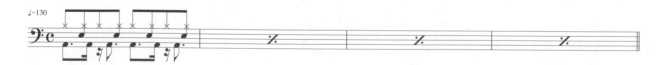

 這是主樂句第3&4小節的基礎練習。注意重音移動，流暢地敲打出來！　CD TIME 0:51~

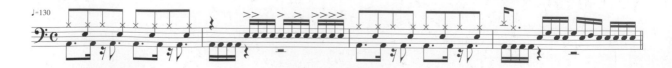

本篇相關樂句……同時練習 超絕鼓技地獄訓練所 P.74「這就是Metal的王道！」經驗值會激增！

注意點1 理論

瞭解搖滾的基本
高速8 Beat

主樂句是Double Time的高速8 Beat。加入大鼓（Kick）的方法有很多種，不過利用連續敲擊小鼓，卻能製造出強大的震撼力。除了Melodic Hardcore之外，METALLICA及IRON MAIDEN等金屬系的怪獸樂團也使用了這個王道中的王道樂句。演奏的重點是，該如何製造出急速感，因此確實使踏鈸、小鼓、大鼓的縱線一致，這點非常重要。如圖1所示，先瞭解8分音符弱拍的小鼓以及16分音符弱拍的大鼓之位置關係，從慢速開始練習比較適合。

圖1　8分音符弱拍的SD以及16分音符弱拍的BD之關係

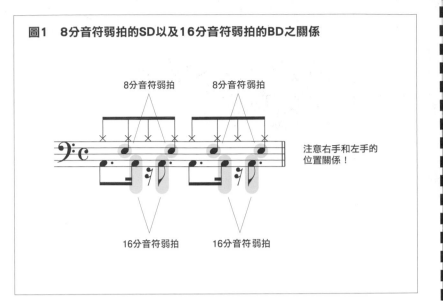

注意右手和左手的位置關係！

注意點2 手

敲擊時要意識到
右手的Up & Down!

前面說明過的Double Time高速Beat是重金屬常用的樂句，從90年代初期開始，在搖滾界已經擁有穩固地位的Melodic Hardcore也很常使用。隨著時代演變，BPM逐漸往上增加，儼然變成用來篩選鼓手技巧能力高低的高速Beat。為了維持快速的速度，必須使用Down & Up演奏法來敲打踏鈸。由於想要強調小鼓，所以拍子的強拍用Up，弱拍用Down敲打（圖2）。希望各位在演奏時要注意Up和Down別混在一起，同時盡量保持平均的音壓【註】。

圖2　右手的Up & Down

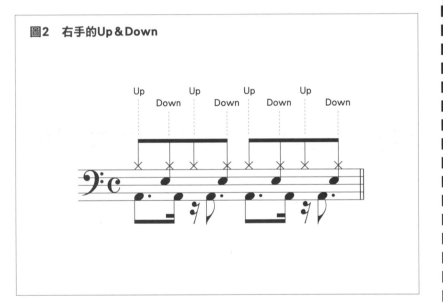

光用言語就對音樂性好壞妄下定論，或是判斷擅長領域實在是毫無根據。金屬系鼓手之中，有些人只憑感覺就討厭日本Melodic Hardcore風格的樂團，其實他們之中也存在著許多非常出色的樂團。事實上，SUNS OWL也常被說是屬於Melodic Hardcore系的演奏風格。像HAWAIIAN6及locofrank、SMN等樂團就非常優秀，能表現出超越領域的藩籬，隨時都能聽到最棒的演奏能力。音樂必須要用自己的眼睛及身體去感受，所以各位一定要親自到現場，實際體驗他們演奏的音樂，你到了演奏會場之後，就一定能瞭解為什麼筆者會這麼說了！

作者GO探討
HAWAIIAN6 & locofrank 篇

HAWAIIAN6
『BONDS』
高超地融合了使人感受到歌謠曲風的哀愁旋律以及高速Beat，這是一張能聽到世上獨一無二，Melodic Hardcore演奏的優秀作品。

locofrank
『STANDARD』
這是第4張作品，收錄比以往更豐富的樂句，以攻擊性的聲音為主，也可以聽到細膩的節奏。

【盡量保持平均的音壓】以刻意敲打的感覺，用機械式的方式敲打踏鈸，就能產生急速感。此時必須注意到，在高速Beat中，敲打踏鈸時別使強弱落差太明顯。

史上最狂野的作戰 "SUNS"

SUM OWL 風格的 16 Beat 樂句

 元帥的格言
· 隨著歌曲的心敲打出 16 Beat!
· 利用空隙學會分節法!

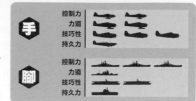

LEVEL 🔫🔫🔫🔫　目標速度 ♩=92　示範演奏 TRACK 31 (DISC1)　伴奏 TRACK 31 (DISC2)

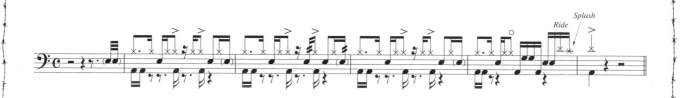

SUNS OWL 的 SLOW NUMBER 也使用了像鼓本身在歌唱般的性感樂句。重點在以16分音符為基礎,再密集加入HH,利用與BD的連結,能表現出更帥氣的感覺,不過還要注意善用音與音之間的"空隙",適度的"留白"也是一門很大的學問呢。

敲打不出主樂句者,先用下面的樂句修行吧!

 梅 用左腳一邊踏HH,一邊確認上半身的動作。　CD TIME 0:29~

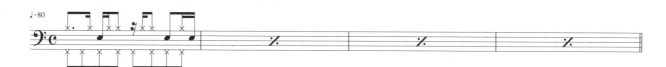

 竹 維持上半身的動作並且仔細踩踏BD。　CD TIME 0:57~

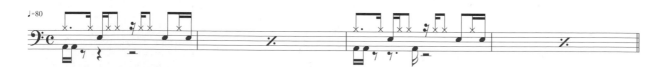

 松 在BD加入變化的類型,要逐漸熟悉密集的移動。　CD TIME 1:21~

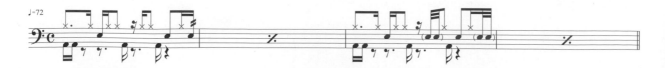

本篇相關樂句…… 同時練習 超絕鼓技地獄訓練所 P.110「技巧過人的炫打」經驗值會激增!

注意點 1 手

在雙擊之中
加入重音

　介紹在主樂句裡大量出現雙擊加上重音的練習。首先試著在雙擊的第1擊或第2擊其中之一加上重音。嚴格來說,這會變成 Down Stroke 以及 Up Stroke 的交替運用,希望各位能靈活地控制。

　圖1-①&②是基本的動作,重音部分是 Down Stroke,除此之外,根據重音在第1擊或是第2擊的不同,也會反轉變成 Up Stroke 或 Down Stroke 的打順。

　圖1-③A～E運用了炫打,建議每一個類型最好花較長的時間練習【註】。

　圖1-④是常用的過門加上重音的練習,必須先把手的順序記下來。

圖1　在雙擊加上重音的練習

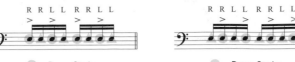

① 重音是第1擊　　　　　② 重音是第2擊

R R L L　R R L L　　　　R R L L　R R L L

● … Down Stroke　　　　● … Down Stroke
▲ … Up Stroke　　　　　▲ … Up Stroke

③ 運用炫打

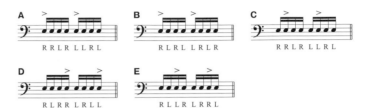

A　　　　　　B　　　　　　C
R R L R L L R L　R L R L L R L R　R L R L L R L L

D　　　　　　E
R L R R L R L L　R L L R L R R L

④ 在常用的過門加上重音

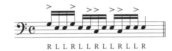

R L L R L L R L L R L L R

注意點 2 手

意識到反彈的力量
用 Double 敲打 HH!

　踏鈸的雙擊(Double Stroke)是以高於小鼓的位置上演奏(依照鼓組的安裝而定),因此控制鼓棒變得很困難(照片①～④)。基本上,要用彎折手腕的獨特手形演奏,如果無法確實用鼓棒頭部敲打踏鈸,反彈的力道就會變少,這點必須特別留意。此外,敲打其他的大鼓(Kick)時,用力的地方會不一樣,所以更需要小心注意手指的控制力。

　實際敲打時,手的位置最低也要高過踏鈸的高度,維持這樣的高度狀態,用鼓棒頭部確實敲打鈸面(敲打到踏鈸的鈸緣,或是用鼓棒的肩部敲打,幾乎不會產生反彈力道)。為了能使鼓棒確實反彈回來,踏鈸本身也要仔細固定好才行。就像是,與柔軟不穩定的地面相比,在堅硬的水泥地上,球的彈跳效果比較好吧!敲打踏鈸的道理也一樣,最好先用左腳踩穩踏鈸的踏板,使踏鈸固定在 Close 的狀態,各位一定要注意到反彈力道,漂亮地敲打出雙擊!

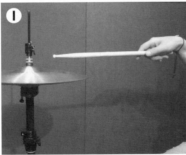

❶ HH 的雙擊。用彎折手腕的狀態敲打。

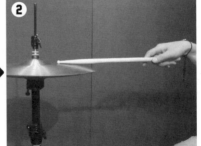

❷ 技巧與 SD 相同,由於反彈力道微弱必須仔細感受。

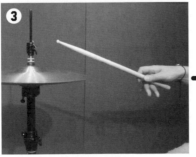

❸ 藉由微弱的反彈力道,將鼓棒往上揮。

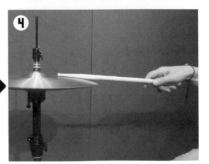

❹ 像是握緊手指般,迅速敲出第2擊 Shot!

【花較長的時間練習】短時間內無法將手順記在身體裡,最好使用節拍器,認真踏實地進行練習!

史上最狂野的作戰 "TRIBAL"

Soulfly風格的 Tribal Beat

元帥的格言
・投入情感敲打中國鈸吧！
・一定要積極地連續踩踏BD!

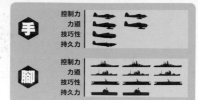

LEVEL 目標速度 ♩=145

示範演奏 **TRACK 32** (DISC1)
伴奏 **TRACK 32** (DISC2)

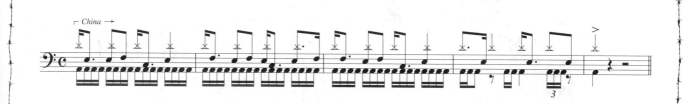

這是加入BD踏法的Soulfly風Tribal Beat。用每4分音符的穩定拍子敲打中國鈸以及第2 & 4拍的SD，然後在這兩者之間，以填補縫隙的方式加入TT打法（也要注意與BD的縱線，這點很重要）。第4小節是複合節奏風的1拍半樂句，要注意依照每個拍子來改變動作！

敲打不出主樂句者，先用下面的樂句修行吧！

梅 這是簡化主樂句第1 & 2小節的練習。首先要記住上半身的動作。　　　　　CD TIME 0:21~

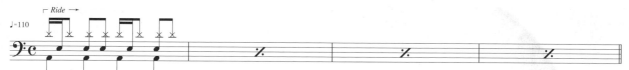

竹 試著在梅樂句裡加入BD踩法，最好要注意到SD與BD同拍點的幾個地方。　　　　CD TIME 0:43~

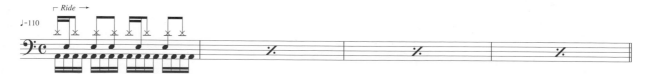

松 這是主樂句第4小節的基礎練習。一開始右手先用8分音符練習，習慣之後再改成4分音符吧。　　　CD TIME 1:05~

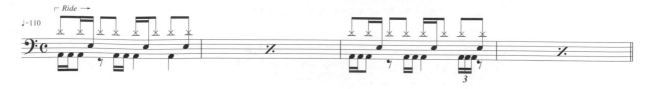

本篇相關樂句……同時練習 超絕鼓技地獄訓練所 P.48「火焰的全力一擊」經驗值會激增！

 理論

注意點1

融入民族音樂元素的 Tribal Beat

你只要瞭解"Tribal Beat"是融入世界各地的民族音樂元素，成為搖滾節奏的總稱，這樣就可以了。"Tribal Beat"不是這幾年才產生的節奏，過去就已經存在，不過直到90年代後半，才開始稱為"Tribal Beat"。在Loud Music出現的Tribal Beat具有強大壓倒性的說服力，因而給人一種是全新拍子的錯覺，各位一定要用自己的手來敲打，實際體會一下。圖1是Tribal Beat的變化型，提供給各位參考。

圖1 Tribal Beat的應用變化

①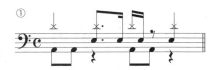

用4分音符敲打強音鈸（Crash）或是中國鈸，一般用Ghost Note加入的第2&3拍之SD也用Full Shot敲打！

②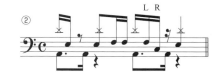

還是用右手以4分音符敲打強音鈸（Crash）或是中國鈸，裡面的間隙則用TT填補。形成具有濃厚民族音樂風格的節奏。

注意點2

 腳

腳的3連踩要注意把"腳順"分開！ 尤其必須正確踩踏右腳的踏板

主樂句第4小節中，出現了16分音符與6連音（半拍3連音）的3連踩，因此在這裡向各位解說3連踩常用的腳順。照片①～③是RLR的腳順，在右腳的Double之間加入左腳。照片④～⑥是Drag的應用，右腳快速踩出Double，最後加入左腳，變成RRL的腳順。照片⑦～⑨是一開始用左腳，之後再加入右腳的Double。這幾種腳順沒有好壞之別，為了能按照不同狀況出現來分別運用，一定要先好好練習這3種腳順才行。

3種腳順裡，每一種都使用了右腳的Slide演奏法，也就是右腳在演奏Slide之前、過程中、還有結束後，都一定要加入左腳的1擊。文字寫起來好像很簡單，實際上卻是很困難的技巧。為能依照自己的想法來移動雙腳，到底該如何種速度移動不擅長使用的左腳（右撇子是左腳），就成為了演奏的重點，所以**從平常生活開始就要積極地使用左腳【註】**，這點很重要。

●RLR

RLR的3擊。第1打是R的Slide演奏法。　R在Slide過程中，用L加入第2擊。　第3打是R的Slide演奏法之第2擊。

●RRL

RRL的3擊。第1打是R的Slide演奏法。　第2打也是R，是Slide演奏法的第2擊。　接下來是R的第2打，用L快速打出3擊。

●LRR

RRL的3擊。第1打是L。　持續第1打的L，立刻加入R的第1打。　用R的Slide演奏法進行Double。

【從平常生活開始就要積極地使用左腳】進行腳跟上下運動（伸展背部運動）或在捷運裡練習左右反覆Double的左右搖晃動作（注意到3連音比較有效果）等，利用這種訓練方式就能鍛鍊左腳。

史上最狂野的作戰 "Blast"

Nile風格的Blast Beat練習

- · 必須學會超速 Blast Beat !
- · 要記住 Open Hand 演奏法 !

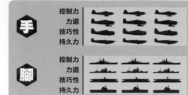

LEVEL 目標速度 ♩=235

示範演奏 **TRACK 33** (DISC1)
伴奏 **TRACK 33** (DISC2)

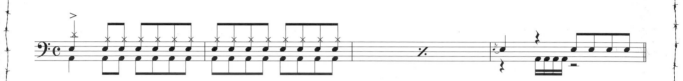

這是超速 Beat 最有效且隨時都具有超高人氣的 Blast Beat 樂句。Blast Beat 有好幾種,這裡來挑戰雙手同時敲打 (Both Type) 的演奏法吧!在 8 分音符的時間點裡,必須使 SD、BD、HH 等 3 個音同步,一定要敲打出具有攻擊性的聲音!

敲打不出主樂句者,先用下面的樂句修行吧!

首先要習慣雙手同時敲打,必須確認全身肢體的協調!
CD TIME 0:13~

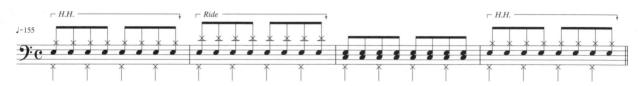

用 Single 與 Double 交替敲打 BD,同時檢視手腳是否同步。
CD TIME 0:30~

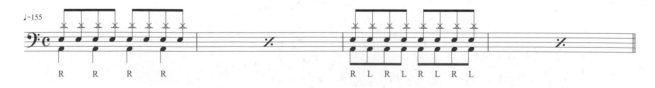

反覆練習右手和左手交互敲打以及同步敲打!
CD TIME 0:47~

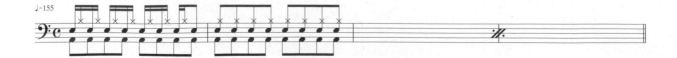

本篇相關樂句⋯⋯ 同時練習 超絕鼓技地獄訓練所 P.84「來了~~~!!魔鬼Blast二號」經驗值會激增!

 注意點 1　手

確實使用手腕和手指
達成高速演奏！

　Blast Beat是需要兼具速度及力量兩者的技巧，為了實現這兩點，必須具有快速且能長時間持續敲打單擊（Single Stroke）的肌力。這是**枯燥也最累人的練習【註】**，但是為能成為強烈風格的鼓手，還是得努力面對，而這項技巧的關鍵就在，必須有效使用腕擊（Wrist Shot）以及指擊（Finger Shot）。沒有多餘的肌力，並且要使用可以讓手腕、手指、手臂迴轉連動的Snap強力地敲擊。不是用整隻手臂來敲打，要使用Down＆Up技巧，一邊揮動鼓棒，一邊敲打（照片①〜④）。

為了高速連打，鼓棒的位置不能舉太高。

讓手肘往下落下般敲擊。

把手腕往內壓，使鼓棒往上揮。

利用手腕的Up動作回到起點。

 注意點 2　手

Blast Beat要
盡全力敲出攻擊性！

　像主樂句這種雙手合奏的Blast Beat，最適合使用Open Hand演奏法，用右手敲打小鼓，用左手敲打踏鈸（照片⑤）。在這種超高速的樂句裡，比起用左手開始敲打，還是以容易操控的右手優先打法才能維持速度感。那麼是不是就不用練習用左手開始敲打的類型呢？倒也不是如此，仍然必須練習，才能擁有足以應付各種類型的演奏力。總之Blast Beat是用震撼力來一決勝負，鼓聲微弱或聽不到小鼓的聲音就不用說了，一定要盡力打出攻擊性不可！

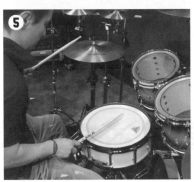
Open Hand演奏法。用右手敲打SD，可以演奏出具有震撼力的聲音，不過另一方面，用左手敲打HH就很辛苦。

~專欄13~
元帥的戲言

　死亡金屬在這10年之間出現了許多新的樂團，不過還是有許多Blast Beat達人存在。首先Cryptopsy的Flo Mounier是最具實力且最頂尖，自出道以來就以"世界第一的Blaster"著稱，以Gravity Blaster技巧而聞名；ORIGIN樂團的John Longstreth無論手腳的敲打數都非常厲害。另外也絕對不能忽略了DYING FETUS的Kevin Talley，Kevin的技巧非常出色，不過DYING FETUS樂團的完成度也很優秀，各位一定要聽看看！

作者GO探討
Blast Beat達人篇

ORIGIN
『Informis Infinitas Inhumanitas』
　裡面充滿著殘暴死金音樂，是非常強力的作品。激速的Blast Beat就像超越了人類極限般不可思議。

DYING FETUS
『Destroy the Opposition』
　大膽加入加入New School Hardcore元素的殘暴死金（Brutal Death Metal）之名作。技巧性的演奏也令人印象深刻。

【枯燥也最累人的練習】請試著用 ♩＝170以簡單的Blast Beat敲打1分鐘以上，此時要一邊確認手腕的動作，一邊注意盡量別加上重音，習慣之後再慢慢提高速度。

史上最狂野的作戰 "Joey"

Slipknot風格的打頭拍子練習

· 正確敲打出加入變化的BD!
· 務必掌握打頭拍子的演奏技巧!

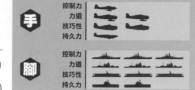

LEVEL /// 　　目標速度 ♩=145　　示範演奏 **TRACK 34** (DISC1)　　伴奏 **TRACK 34** (DISC2)

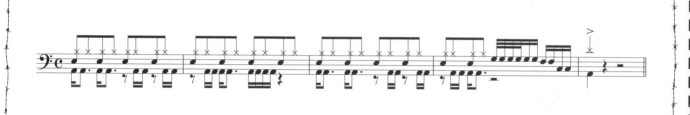

　　這是加入變化性BD的打頭拍子應用類型。Slipknot使用這種樂句的時候,通常會讓吉他&貝士的低音弦Riff與BD合奏,製造出獨特的沈重感。注意別破壞了BD的左右連打,要敲打出攻擊性。

敲打不出主樂句者,先用下面的樂句修行吧!

梅 這是同步敲打4分SD和BD的練習,第2&4小節則是練習雙腳連踩。　　CD TIME 0:21~

竹 這是在弱拍加入BD的練習,注意第2&4小節BD的變化。　　CD TIME 0:41~

松 這是主樂句第2&4小節出現的BD 4連打基礎練習,請從慢速度開始。　　CD TIME 0:59~

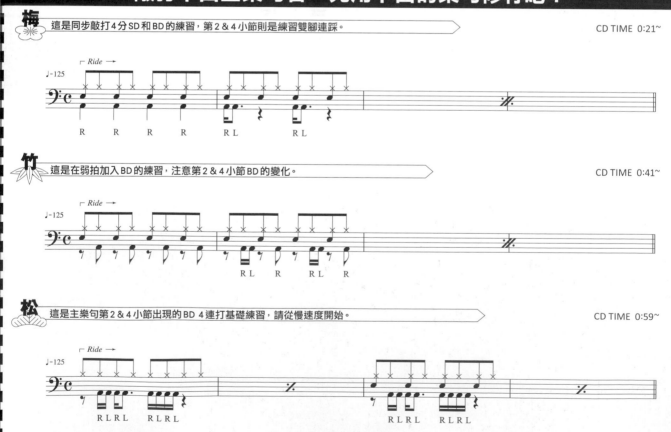

本篇相關樂句⋯⋯ 同時練習 超絕鼓技地獄訓練所 P.78「該打!該打!連頭(樂句的拍首)都該打!!」經驗值會激增!

注意點1 理論

注意別受下半身動作影響
而使上半身節奏凌亂！

　主樂句是上半身持續敲打讓聽眾不自覺上下甩頭晃動【註】的打頭樂句，下半身（大鼓）卻是密集的變化。這是有了穩重且具安定感的打頭樂句才能構成的類型，因此必須特別注意，別讓下半身動作影響，使得上半身的節奏變凌亂，或是使動態感（dynamics）不整齊的情況。尤其是第1小節1＆2拍以及第2小節第1＆2拍，必須注意密集踩踏大鼓（圖1）。此外這個樂句是設計為其他樂器一起合奏Riff的類型，實際使用在樂團演奏中時，要注意到演奏的協調性。

圖1　主樂句第1＆2小節的結構

右手、左手、右腳同步。
演奏出3個整齊的聲音。

注意要放鬆上半身，別被BD拉走，
打出穩定的拍子。

R L　R L

一邊跨拍，一邊用交替踩踏來敲打。
這裡也要注意到縱線上的其他鼓件。

稍微有些變化的類型。要在拍首清楚加入BD，
還要注意第2個音是在16分音符弱拍上，別搶拍。

※實際在樂團演奏時，要注意演奏的協調性。

注意點2 理論

使樂曲產生緊張感
腳的2連踩重點

　主樂句出現由16分音符構成的大鼓連打（Double）中，具有單大鼓（One Bass）絕對打不出來的獨特音色變化。如果能掌握這種手→右腳→左腳的搭配組合，就能成為你的強大武器（圖2）。一般來說，隨著腳踏數增加，樂句或樂曲的震撼力或緊張感就會升高。不過，任何技巧都是共通的，那就是該敲打的時候敲打，該去除的時候去除，要清楚加上抑揚頓挫，演奏出好聽的樂句，這點非常重要。

圖2　打頭樂句的注意點

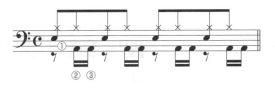

①左手→②右腳→③左腳

① ② ③

①→②的動作是否能準確連貫是最重要的關鍵。
要確實感受16分音符的節奏，清楚敲打出來。

※實際上，如果按照主樂句的速度，也可以用單大鼓演奏。
希望各位能考量到音壓等因素，試著選擇單大鼓或雙大鼓來演奏。

～專欄14～

元帥的戲言

　Slipknot是筆者最喜愛的樂團之一，不過貝士手Paul Gray的猝逝真是令人感到震驚。雖然我沒有機會與他共同演奏，卻曾經與他一同喝過酒，由於年齡以及成立樂團的時期相近，所以覺得有種親切感。希望樂團能走過這個巨大的悲痛，恢復活力。

　他們給人的視覺效果頗具衝擊性，但是樂曲品質同樣也讓人驚嘆不已，不但能演奏兼具強勁力道以及速度感的Riff，就連歌曲的旋律線也非常好聽出色。

　鼓手Joey Jordison是樂團的主要靈魂人物，在2002年的"BEAST FEAST"，他以Murderdolls的一員到日本的時候，筆者曾與他

作者GO探討
Joey Jordison篇

聊過天。當時，他除了是鼓手之外，還會製作Riff或樂曲，隨時都以樂團的整體為考量。也許因為這樣，所以他的打鼓風格融入了許多元素，讓人感受到音樂的深度。此外他近年來也從事協助METALLICA及KORN的工作，擁有如此廣闊的視野以及高溝通能力，或許是他以主流身份一直活躍至今的原因之一，各位讀者一定要以成為他這樣的鼓手為目標喔！

Slipknot
『All Hope Is Gone』
　2008年發行的第4張作品，加入了優美的旋律元素，可以聽到深化後的Loud Rock音色。

【不自覺上下甩頭晃動】在Thrash Beat裡，可以產生具代表性的Head-Banging，使節奏成為"縱拍"；此外具有律動感，使人想要跳舞的節奏則稱為"橫拍"。

史上最狂野的作戰 "Tool"

Tool 風格的變化拍子練習

· 正確掌握並演奏出變化拍子！
· 要以機械式敲打銅拔類（Cymbal）！

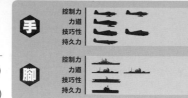

LEVEL ////

目標速度 ♩=100

示範演奏 ⊚TRACK 35 (DISC1)
伴奏 ⊚TRACK 35 (DISC2)

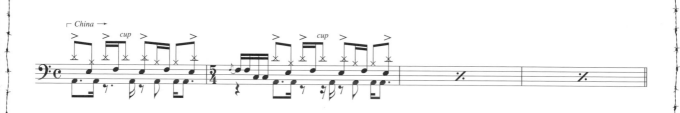

只有第1小節是4/4拍，之後是5/4拍的變化拍樂句。速度雖然不快，但是每個拍子的手順及腳順都有著複雜的變化，因此難度頗高，要分別巧妙使用中國鈸、固定拍鈸（Ride）、HH，使樂句產生起伏，此外還要注意正確數出5拍子。

敲打不出主樂句者，先用下面的樂句修行吧！

梅　這是主樂句第1小節第1＆2拍的基礎練習，要習慣機械式的動作。　　　　　　CD TIME 0:29~

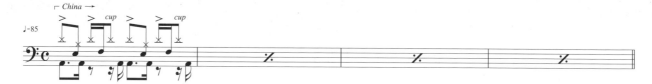

竹　這是主樂句第1小節第3＆4拍的基礎練習，要多反覆敲打練習。　　　　　　CD TIME 0:58~

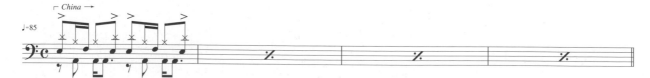

松　這是5/4拍子的練習，後半段要正確加入TT的Flam。　　　　　　CD TIME 1:28~

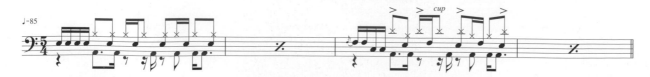

注意點 1 **理論**

正確數拍
戰勝變化拍子吧！

主樂句裡出現的 5 拍子是代表重搖滾界的技巧性樂團 "Tool" 經常使用的節奏，這種變化拍子是前衛系樂團常用的類型，在重搖滾界也有像前述的 Tool 及 Meshuggah【註】等技巧性樂團有效運用了這種節奏。

變化拍子的意義有數種，不過在這裡是指 2 拍和 4 拍以外的拍子。主樂句因為變成 5/4 拍，所以比 4 拍還多了 1 拍（1 小節變成 5 拍），一開始可能會感覺不習慣，無法自然跟上節拍，不過聽習慣之後，卻會深深喜愛上喔（笑）！

實際演奏的關鍵在，要正確數拍，避免節拍錯誤（圖1）。用 4 分音符一邊數出 "One、Two、Three、Four、Five！"，一邊敲打（當然你也可以數 "一、二、三、四、五！"）。此外，手移動次數多的類型或 9/8 拍、7/8 拍等，最好不要用 4 分音符，改用 8 分音符數拍比較適合。希望各位要意識到弱拍來掌握拍子。

圖1　變化拍子的數拍法

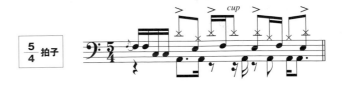

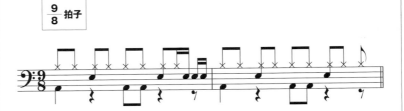

※試著注意到 8 分音符的弱拍，同時確實數拍吧！

注意點 2 **手**

要準確敲打出銅拔（Cymbal）
的特性！

主樂句之中，用 8 分音符密集敲打銅拔。第 1～3 拍拍首及第 4 拍弱拍是用中國鈸、第 2 拍弱拍是敲打固定拍鈸（Ride）的 Cup（這個 Ride 是最大的關鍵！）、第 1＆3 拍弱拍以及第 4 拍的拍首是踏鈸，用這種方式分別敲打共 3 種類的銅拔。銅拔並不是毫無意識地敲打，必須朝向明確的位置，正確敲擊，才能清楚敲出銅拔的特性音。這個樂句希望用中國鈸製造出 punch 的效果音，所以利用鼓棒肩部來明確掌握住這種聲音（照片①），固定拍鈸（Ride）的 Cup 也一樣用鼓棒肩部敲打，尤其是 Cpu 的敲擊點很小，所以可以一邊用眼神瞄，一邊敲打（照片②）。像這樣敲打各種銅拔時，會因為手的移動頻繁而產生很多誤擊（照片③～⑤），為了避免這種情況，除了要仔細安裝銅拔之外，最重要還得細心注意手移動的軌道。此外，正式演奏時，也會發生因為加入多餘力道而無法順利演奏，要記得隨時放鬆心情喔。

要用鼓棒的肩部敲打中國鈸。

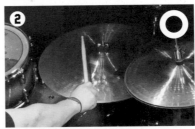
要一邊注視固定拍鈸的 Cup，一邊敲打！

如果增加了多餘的動作，容易產生誤擊。

因為多餘的力道使得右手跑掉了。

這個樂句要注意別敲打固定拍鈸的鈸面！

【Tool 及 Meshuggah】Tool 是美國另類重搖滾樂團（Alternative Heavy Rock Band），而 Meshuggah 是瑞典的死金樂團（Death Metal Band），兩者都具有超絕技巧當武器，在各種場景中皆一枝獨秀。

史上最狂野的作戰 "Mudvayne"

Mudvayne風格的Loud Beat練習

・務必確實加入節奏的"空隙"！
・用左右的BD製造出力道感！

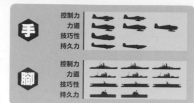

LEVEL /// 目標速度 ♩=150

示範演奏 **TRACK 36** (DISC1)
伴奏 **TRACK 36** (DISC2)

這是吉他及貝士持續彈奏相同的Riff，只有變化鼓的打法，使樂曲加上強弱起伏的類型。用上半身豪氣地敲打大幅的8 Beat節奏，並且配合吉他與貝士的Riff，密集加入BD。後半部要用跳躍的16分音符氣氛踩踏BD！

敲打不出主樂句者，先用下面的樂句修行吧！

用上半身敲出大幅的節拍，同時在第1&3拍用16分音符加入BD的3連打。

CD TIME 0:22~

主樂句第1～2小節的節奏練習，要正確掌握BD的休止符。

CD TIME 0:45~

這是主樂句第3&4小節的練習，要一邊感受16分音符的節拍，一邊敲打！

CD TIME 1:07~

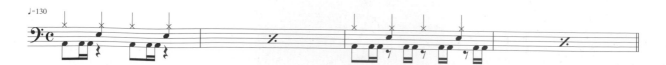

本篇相關樂句……同時練習 超絕鼓技地獄訓練所 P.56「沉醉在漸漸分開的感覺裡吧！」經驗值會激增！

注意點1 理論

一邊意識到Riff
一邊在BD加上變化！

　主樂句是要注意到與吉他及貝士這種"團隊"一起合奏（Full Unison）的樂句。演奏關鍵是，吉他＆貝士的低音弦Riff【註】與大鼓要確實同步。具體而言，第1＆2小節要讓大鼓與吉他＆貝士同步，第3＆4小節是吉他＆貝士彈奏同樣Riff，卻刻意讓大鼓加上變化（圖1）。像這樣在吉他與貝士持續彈奏相同Riff的過程中，只有變化大鼓的打法，可以給予聽眾新的刺激。除了鼓的樂句之外，也要注意深入瞭解Riff的內容。

圖1　意識到Riff的分節法

・主樂句第1小節

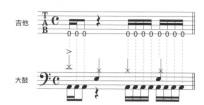

・主樂句第3小節

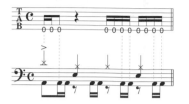

敲打時，關鍵在於清楚瞭解BD與吉他同步／不同步的位置。

注意點2 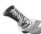 腳

噠、咚咚？　噠咚咚？
要正確掌握16分音符

　主樂句第3＆4小節中，大鼓的16分音符連打常容易誤打成3連音，所以必須特別小心留意。事實上，這個部分如果愈想要整齊踩踏大鼓，就愈容易產生錯誤。這裡如果用唸的方式就變成"噠、咚咚"，所以關鍵就在於能不能正確掌握到這個"、"＝16分音符的1個"空隙"。BPM變快之後，容易使聲音黏在一起，變成"噠咚咚"而不是"噠、咚咚"，所以要注意這兩種類型聽起來的差異，還有拍子也有很大的不同（圖2）。各位一定要強烈地意識到16分音符，試著演奏出"噠、咚咚"的跳躍氣氛！

圖2　大鼓的連打

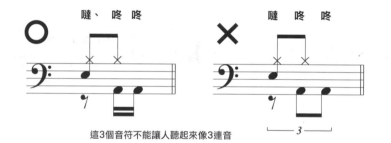

這3個音符不能讓人聽起來像3連音

【Riff】這是指樂曲之中反覆重複（＝refrain）的樂句。在搖滾及金屬樂界裡，吉他和貝士的Riff之地位與歌曲的旋律同等重要。

史上最狂野的作戰 "雷鬼"

Skindred風格的雷鬼節拍練習

元帥的格言

・要將獨特的雷鬼拍子記在身體裡！
・抒情地敲打簡單的拍子！

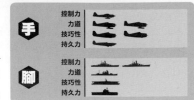

目標速度 ♩=146　　示範演奏 **TRACK 37** (DISC1)
　　　　　　　　　　伴奏 **TRACK 37** (DISC2)

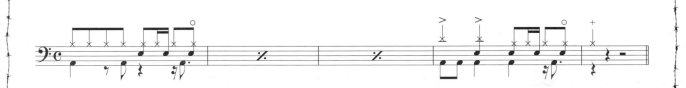

這是加入了 Dub 或 Raggamuffin 元素的金屬／Hardcore Band 之 Skindred 風格類型。整體來説雖然簡單，不過卻得精準的感受律動，製造出具有抑揚頓挫的拍子，這點很重要。1小節內以漸強（crescendo）的感覺敲打，可以營造出氣氛。

敲打不出主樂句者，先用下面的樂句修行吧！

 梅　基本的 Half 8 Beat。HH 不要加入重音，緊湊地敲打即可。　　　　CD TIME 0:18~

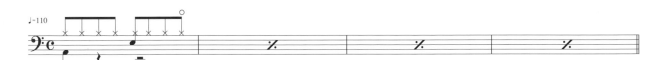

竹　在梅樂句加入 SD 以及在 8 分音符弱拍上踩 BD，也要平均地敲打 HH。　　　　CD TIME 0:37~

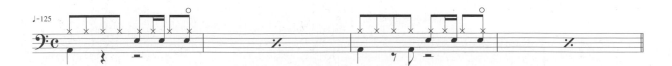

松　用慢速度敲打主樂句，在第 3 & 4 小節中，要注意掌握 BD 的縱線拍子！　　　　CD TIME 0:54~

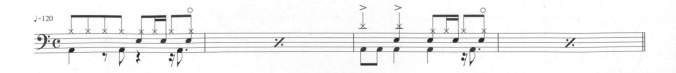

注意點 1 理論

學會成為獨特風格的中南美系節奏！

　　Dub 或 Raggamuffin 都是以中南美音樂為主而形成的音樂風格，以 Roots Reggae 為開端，再導入 Sampling【註】或敲打等，逐漸演變至今。Dub 是源自於 Doubling 或 Over Dubbing 等用語，算是 Remix 的創始源頭。另一方面，Raggamuffin 是加入了強烈的雷鬼元素來敲打的節拍，同時又能呈現 Hip Hop 密集 Rap 的風格。雷鬼系拍子基本上是以 16 分音符為主，形成 Half Beat（圖1）。近年來加入中南美系音樂元素的 Loud 系樂團逐漸增加，所以各位一定也要學會雷鬼系拍子。

圖1　雷鬼系拍子

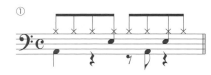

① 在 Half Beat 加入了 Slip Beat 的有趣類型。

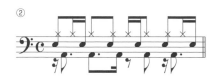

② 以用於 Dance Hall Reggae 的 3 拍（1 拍半）樂句為主的類型。用於何處端看使用者的能力。

注意點 2 手

同時敲打鼓框和鼓面製造出 punch 的聲音！

　　這個主樂句裡，要用 Rim Shot 敲打小鼓。Rim Shot 的意思正如字面所示，就是敲打 Rim（鼓面周圍的金屬框）。Rim Shot 大致分成 Open Rim Shot 以及 Close Rim Shot 2 種。前者是同時敲擊鼓框（Rim）及鼓面；後者是以平躺方式讓鼓棒落在鼓面上來敲打鼓框。用具有穩定感的 Open Rim Shot 敲打小鼓的話（照片①&②），可以製造出非常響亮的音色。因此 Open Rim Shot 對於搖滾鼓技而言，是絕對不可缺少的技巧之一，無論說服力、破壞力都非常棒，各位一定要學會。

小鼓的 Open Rim Shot，鼓棒碰到鼓框……

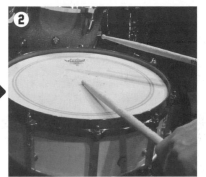

同時敲打鼓框及鼓面，一定要製造出非常響亮的音色！

～專欄16～

元帥的戲言

　　以 Dub ＋雷鬼＋金屬這種混音樂曲受到歡迎的 Dub War 主唱 Benji Webbe 為主，集結成 Dance Hall Reggae Metal 樂團「Skindred」。好聽易記的樂句以及 Mosh Part，再加上 Benji 高超的歌唱能力＆優秀的旋律線，是非常出色的樂團。此外，以雷鬼系節奏為主，充滿了運用在樂曲上的拍子，也令人印象深刻。筆者頭一次見識到他們的專業能力是在 2008 年的 SUMMER SONIC，現場居然重現了 CD 內的演奏，真是令人非常驚訝。喜愛 Hardcore Punk 或金屬樂的人，一定要聽看看喔！

作者GO 探討
Skindred 篇

Skindred
『ROOTS ROCK RIOT』
　可以聽到完美將雷鬼、龐克、金屬樂融合在一起的混合樂曲，具有律動感的節奏聽起來非常愉快。

Skindred
『SHARK BITES AND DOG FIGHTS』
　沿襲著至今一貫的方向，同時還能聽見更豐富、更具高低起伏的第 3 張作品。

【Sampling】這是收錄樂器的聲音及大自然聲音等呈現實音，當作音樂編曲元素來利用的手法。原本是 Hip Hop 或 Techno 系經常使用的方法，不過近年來搖滾及 POPS 也常加入。

史上最狂野的作戰 "Mötley"

Mötley Crüe風格的Heavy Groove練習

元帥的格言
・用Full Open的HH演奏出重量感！
・使用Slide演奏法，連打BD!

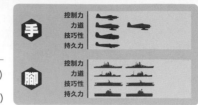

LEVEL 目標速度 ♩=107

示範演奏 **TRACK 38** (DISC1)
伴奏 **TRACK 38** (DISC2)

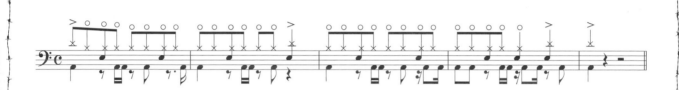

這是影響全世界鼓手的Tommy Lee風格，具有震撼感的拍子。以類似4分音符的HH為基礎，密集加入以16分音符為主的BD（最好用Slide演奏法來敲打）。演奏時要重視沈重感以及響亮氣氛，這點很重要。

敲打不出主樂句者，先用下面的樂句修行吧！

 梅 主樂句第1＆2小節的練習，要注意BD 2連打的時間點。　　　CD TIME 0:25~

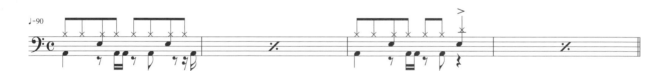

 竹 在8 Beat加入16分音符的BD練習，一邊改變速度，一邊練習比較有效果。　　　CD TIME 0:50~

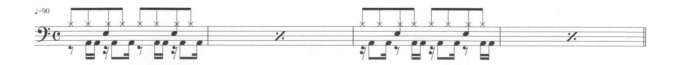

 松 主樂句第3＆4小節的練習，要注意依照各個拍子變化而加入BD的安排。　　　CD TIME 1:16~

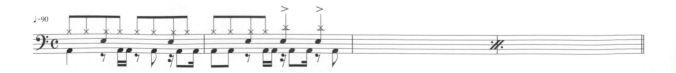

注意點1　 手

要用 Full Shot 敲打
Open 的 HH!

踏鈸的打法有許多種，不過像主樂句這種具有沈重及震撼感的大型拍子，必須用鼓棒的肩部打出 Full Shot。事實上，要使踏鈸 Full Open，上片及下片兩片銅片都要清楚敲打出聲音（照片①&②）。安裝踏鈸的時候，要避免上片和下片的間隔太開。如果上下片的間隔過大，用 Full Shot 敲打踏鈸時，踏鈸本身會過度搖晃，造成無法順利敲打出第2擊、第3擊。此外，如果想要縮短延音（sustain）【註】，就用 Half Open 即可。

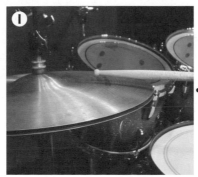

具有震撼感的 Heavy 樂句要用 Full Open 敲打 HH。

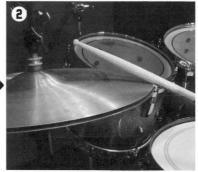

使用鼓棒的肩部，以偏銳角的角度敲打 HH，關鍵在於要使上片和下片都發聲。

注意點2　 理論

腳踏板的
正確設置方法

無論演奏何種音樂型態，大鼓的重要性都不會改變，尤其在 Loud Rock 之中，焦點通常都會集中在大鼓上。為了讓各位能學會具有壓倒性音數及音壓、Tricky 演奏等集合許多低音魅力的大鼓演奏，筆者將依照自己親身的經驗來說明腳踏板的設置方法。

腳踏板的設置方法大致分成，①適合連打的安裝方式以及②容易敲打出標準節奏的安裝

方式等2種。無論哪一種，安裝的重點是，動作能夠流暢以及可以正確踩踏，不過可悲的是，這2種安裝方法有著很大的差異。①的安裝法要感受到一定的踩踏重量，才比較容易控制，不過卻很累人。②的安裝法最好有彈跳（反彈）的感覺，可以感到踏板輕快，比較容易踩踏。

請參考**圖1**，先試著找出你想要的鼓技風格或最容易打出樂句的安裝方法，再從中發掘可

以對應其他風格或樂句的"平衡點"。在尚未決定自我風格之前，必須先藉由大量的安裝經驗來摸索，這點很重要。

圖1　腳踏板的安裝範例之一

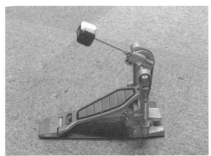

腳踏板可以調整的部位很多，除了鼓槌（Beater）的角度之外，還能調整長度以及彈簧的強弱，請各位多多嘗試。

BD的打擊面及鼓槌（Beater）的角度變淺。
踩踏的幅度變窄，踏板的操作感變輕。

基本的
鼓槌（Beater）位置

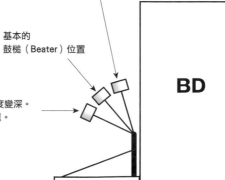

BD的打擊面及鼓槌（Beater）的角度變深。
踩踏的幅度變深，踏板的操作感變重。

BD

【延音（sustain）】持續的意思，用在樂器的時候，代表發出聲音或留下衰減音。一般說有延音，就是拉長聲音。

史上最狂野的作戰 "System"

System Of A Down 風格的 Percussive 樂句

元帥的格言
· 要應用3炫打!
· 確實分別敲打 Ride 及 HH!

LEVEL ///// 目標速度 ♩=145 示範演奏 TRACK 39 (DISC1) 伴奏 TRACK 39 (DISC2)

這是將基礎打擊手法(Rudiment)之一的3炫打應用在節奏上的Percussive樂句。固定拍鈸(Ride)是右手,HH是左手,SD是用左右手敲打,因此動作稍微有點複雜。第4小節32分音符的過門,要注意重音以及Change Up。

敲打不出主樂句者,先用下面的樂句修行吧!

梅 首先是只用SD打出3炫打,後半段在遇到 Back Beat 的幾個地方加上重音。 CD TIME 0:21~

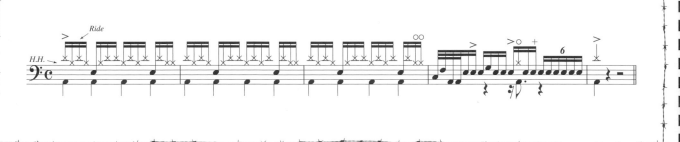

竹 在梅樂句裡加入BD,要將3炫打的動作記在身體裡! CD TIME 0:42~

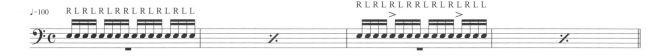

松 主樂句第4小節的練習,要仔細打出 Change Up 及重音。 CD TIME 1:00~

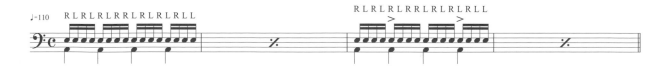

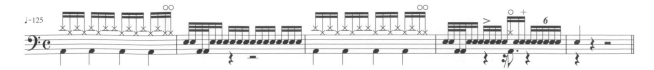

本篇相關樂句……同時練習 超絕鼓技地獄訓練所 P.94「Hat 和 Snare 的彩燈裝飾」經驗值會激增!

 理論

注意點1

用雙手分別密集敲打出 3炫打（Triple paradiddle）

這個主樂句是由基礎打擊手法（Rudiment）之一的3炫打動作應用在節奏上所構成（嚴格來說，雖然不屬於美式的基礎打擊手法之一，卻明確加入了炫打的動作）。由於需要用16分音符敲打踏鈸以及固定拍鈸（Ride），因此能形成非常豐富多元且華麗的鼓聲。主樂句是用簡單的單小節節奏組合而成，但混合了右手優先及左手優先的兩種手順打法，使小鼓（Back Beat）也變成用左右手分別敲打（圖1）。在尚未熟悉之前，就算頭腦瞭解了手的順序，身體也無法順利反應過來吧！因此一開始要清楚數拍，如果要練習小鼓，就只先敲打小鼓，如果是Pad就先練習Pad，單獨練習其中一個部分，等到3炫打的動作記在身體裡之後，就可以一邊想像主樂句的動作，一邊試著練習梅樂句、竹樂句了。主樂句屬於Funky Beat，因此一定要學會並且嘗試表現在樂團演奏上。

圖1　主樂句的基本拍子

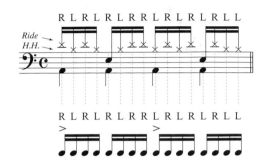

將3炫打的動作應用在節奏上。
這個樂句要分別用左右手敲打Back Beat（BD），
因此必須流暢地進行Ride→SD、HH→SD的移動。

用1小節完結樂句也是3炫打的特色。
請特別注意，從第3拍開始變成左手優先。
各位一定要耐心練習，直到熟悉為止。

 理論

注意點2

變化重音位置的 應用型炫打

"搖滾鼓手不需要學會細膩的基礎打擊法！"這個觀念真是大錯特錯，相信從超絕鼓技地獄訓練所就購買此系列的讀者早就瞭解這個事實。由於基礎打擊法必須擁有運用在正確場合的認知以及演奏的精準度，所以另一方面來說，就不容易應用在即興演奏上。此外，就算打的再好，也不見得可以獲得來自周遭的好評。即使如此，身為鼓手還是得學會將基礎打擊法應用在節奏或過門上。持續數年的基礎打擊法練習，等到可以隨心所欲地敲打時，一定能變成可以應用於各種場面的強大武器。

圖2是將重音位置加上變化炫打技巧延伸應用。雖然不是很常見的手順，仍希望各位能熟練到即使在無意識的狀態下，還是可以敲打出來。將這些技法應用在各個鼓件來敲打的話，一定可以產生非常棒的樂句。炫打的手順有著無限的變化，請試著開發出屬於自己的新樂句吧！【註】

圖2　應用了炫打的練習

① 2拍一組的樂句。
一開始的2打為Single。

② 與①一樣是2拍一組的樂句，
樂句的開頭及結尾加上重音。

③ 用不同的手順敲打第1拍及第2拍。

④ 這是切分音樂句。

⑤ 這是使用了6連音的練習，關鍵在重音要變成2拍3連音。

其他實用性的手順

【試著開發出屬於自己的新樂句吧！】不只有炫打，也要試著思考自創樂句，有助於提高自己的鼓技，請參考本書的練習內容，嘗試逐步創作出樂句！

實現與實力派音樂人的合作！
本書的錄音報告

　　從之前就可以預料到，本書的錄音工作應該非常緊湊且辛苦，因為樂句的數量實在太多了！！儘管練習樂句的錄音作業以非常快速的進度在進行著，不過最後錄音行程還是非常趕，到了後半段的作業，筆者以及工程人員都已經疲累不堪，變得無法判斷錄音技巧是好是壞了。繼練習樂句之後，要進行的綜合練習曲錄音作業居然排在SADS武道館公演的隔天，武道館公演→地獄錄音連續的重砲攻擊，真是讓人累的人仰馬翻，令我印象深刻啊（笑）。

　　這次的綜合練習曲中，加入了原SUNS OWL的MOMO（梅綜合練習曲&竹綜合練習曲）以及MAXIMUM THE HORMONE的小上（松綜合練習曲）2人，成為負責節奏的貝士手。MOMO不但遲到，而且曲子也沒有記熟⋯⋯，跟在SUNS OWL的時候一樣，個性還是很悠哉啊（笑），不過演奏起來還是很出色，真是厲害！！另一方面，這次超高難度的松綜合練習曲之貝士樂句，小上幾乎完全記起來了。事實上，因為瞭解這次綜合練習曲的錄音時間非常緊迫，所以事先仔細製作了Demo，在這個Demo帶裡，加入了"這個可能彈不出來吧！？"的高難度點弦，不過小上卻完美地彈奏出來了，真是太了不起了。我一定還要再和小上一同合作喔！

　　吉他部分，3首都是由超絕地獄鼓技系列錄音中，大家熟悉的MI Japan之GIT講師「藤岡幹大」擔任，他是筆者最喜愛的吉他手之一。筆者覺得吉他演奏非常麻煩，不過幹大卻可以一邊正確加上Riff或悶音等細膩的音色變化，一邊按照預期的想法1個音1個音彈奏出來，而且對於筆者突然靈光一閃的想法也能立刻反應過來，演奏出許多有趣的手法，真是位值得信賴的變態吉他手呢（笑）。

　　這次的綜合練習曲是利用為SUNS OWL先寫好的Riff為基礎，所編寫而成，加入了涵蓋初學者到高階者用的各種樂句，包含了許多"實際歌曲中，使用了這樣的手法呢！"的實際應用範例，所以各位一定要嘗試運用在自己的樂團演奏曲中。

（上）讓我們見識到許多高超技巧性演奏的小上。
（下）超絕地獄鼓技的REC每次都參與的藤岡幹大。

錄音夥伴

Drums：GO
Guitar：藤岡幹大
Bass：小上 (MAXIMUM THE HORMONE)、MOMO(ex.SUNS OWL)

Producer：GO
Recording & Mixing Engineer：佐川大樹 (MI Japan)、No-Re(SUNS OWL)
Recording Studio：MI Japan

Chapter 5

OPERATION FINAL ETUDE

【綜合練習曲】

以地獄鼓手身份持續戰鬥至今的各位，這是最後的任務。

分成“松竹梅”3種難度的3首綜合練習曲正等著你來挑戰。

你能完整打完1首曲子嗎？

還是演奏到一半就停下來，半途而廢呢？

讓身為鼓手的能力總動員起來，戰勝這3個巨大的目標吧！

那麼把鼓棒拿起來，進入最後的戰鬥！

BATTLESHIP JIGOKU

Stuck on You
〜從地獄來的告白〜

梅綜合練習曲

・學會完奏1首樂曲的能力！

LEVEL

示範演奏 **TRACK 40** (DISC1)
伴奏 **TRACK 40** (DISC2)

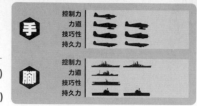

目標速度 ♩=97　　　DISC2的伴奏，一開始是加入打鼓的版本，接著是沒有打鼓的版本。

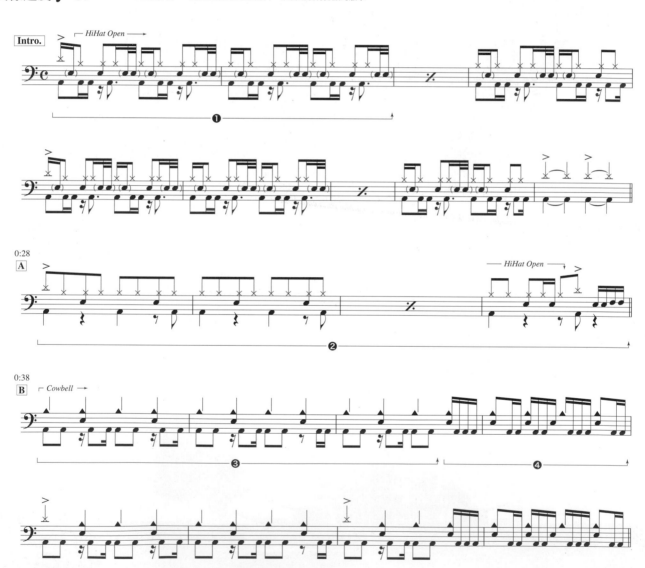

① 使用了Ghost Note的16分音符樂句，敲打時要注意到縱線拍點及各鼓件的打擊協調。　　打不出來的人，回到 P.14，GO！
② 標準的8 Beat樂句，務必要敲打出動態感！　　打不出來的人，回到 P.92，GO！
③ 使用了8 Beat牛鈴（Cowbell）的流行性樂句，要讓牛鈴的音量整齊一致。　　打不出來的人，回到 P.38，GO！
④ 由16分音符構成樂句，必須找出屬於自己風格的腳順。　　打不出來的人，回到 P.38，GO！

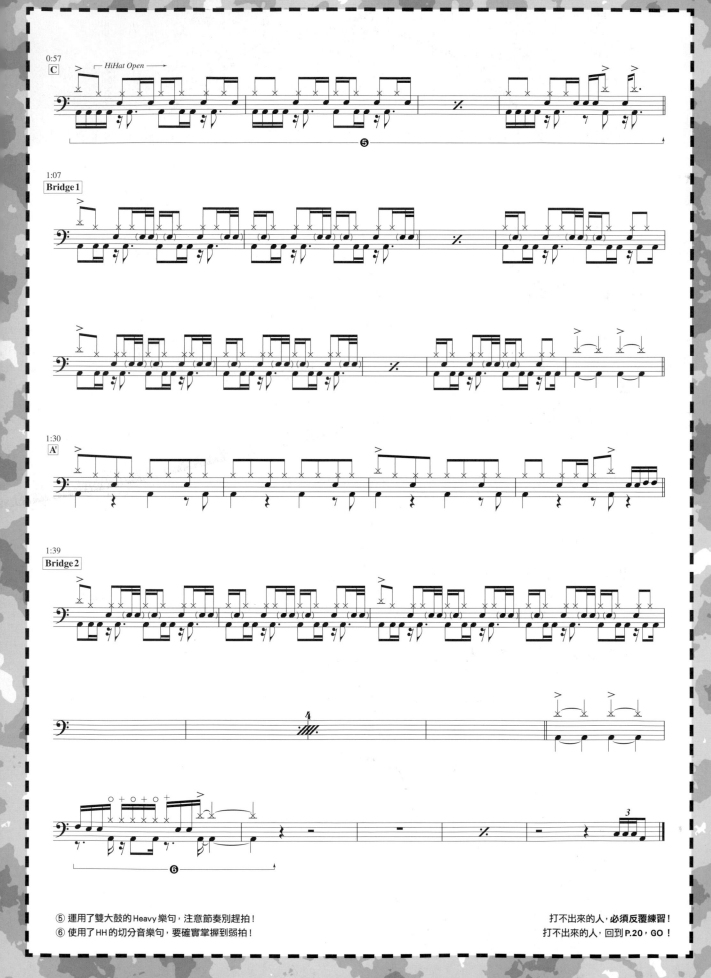

⑤ 運用了雙大鼓的 Heavy 樂句，注意節奏別趕拍！

⑥ 使用了 HH 的切分音樂句，要確實掌握到弱拍！

打不出來的人，**必須反覆練習！**

打不出來的人，回到 P.20，**GO！**

Crunkers from Hell
～地獄的Nice Middle～

竹綜合練習曲

· 完全戰勝超速演奏吧！

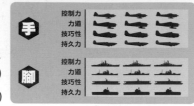

LEVEL /////////

示範演奏 TRACK **41** (DISC1)
伴奏 TRACK **41** (DISC2)

目標速度 ♩=193　　DISC2 的伴奏，一開始是加入打鼓的版本，接著是沒有打鼓的版本。

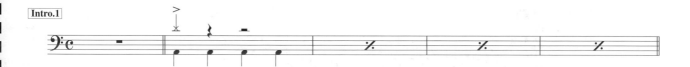

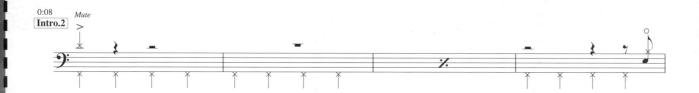

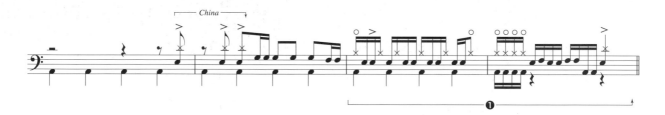

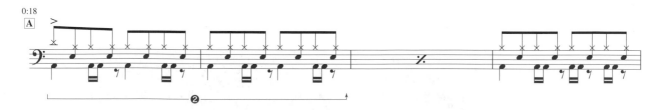

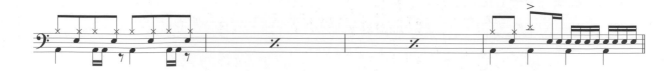

① 從半拍半樂句往高速過門移動，注意速度的穩定不可變慢！

② 高速 Thrash Beat，要維持固定的音壓，而且也必須注意到縱線拍子。

打不出來的人，P.58，GO！

打不出來的人，P.76，GO！

0:28
B

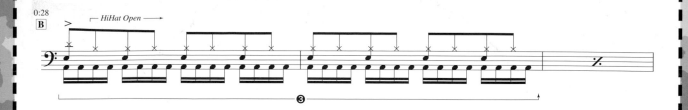

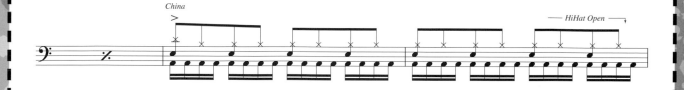

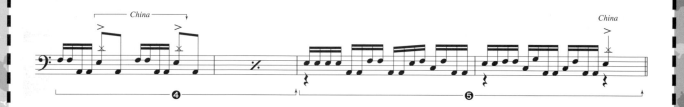

0:40
A'

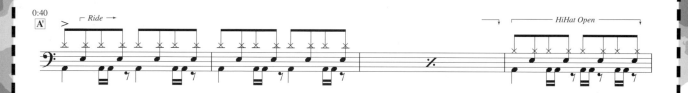

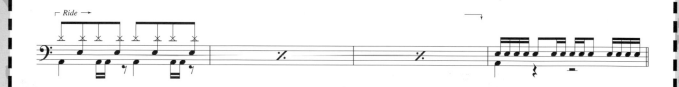

0:50
C

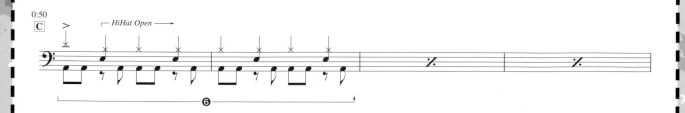

③ 加入了16 Beat BD踩踏的打頭樂句，面對下半身肢體的鍛鍊吧。　　　　　　　　　　打不出來的人，P.46，GO！
④ 由搭配組合構成的樂句，必須確實應對速度的變化。　　　　　　　　　　　　　　打不出來的人，**必須反覆練習**！
⑤ 超絕組合式樂句。瞭解音符的數拍方式再敲打。　　　　　　　　　　　　　　　　打不出來的人，P.70，GO！
⑥ 具有急速感的8 Beat樂句，敲打時要重視節奏起伏！　　　　　　　　　　　　　　打不出來的人，**必須反覆練習**！

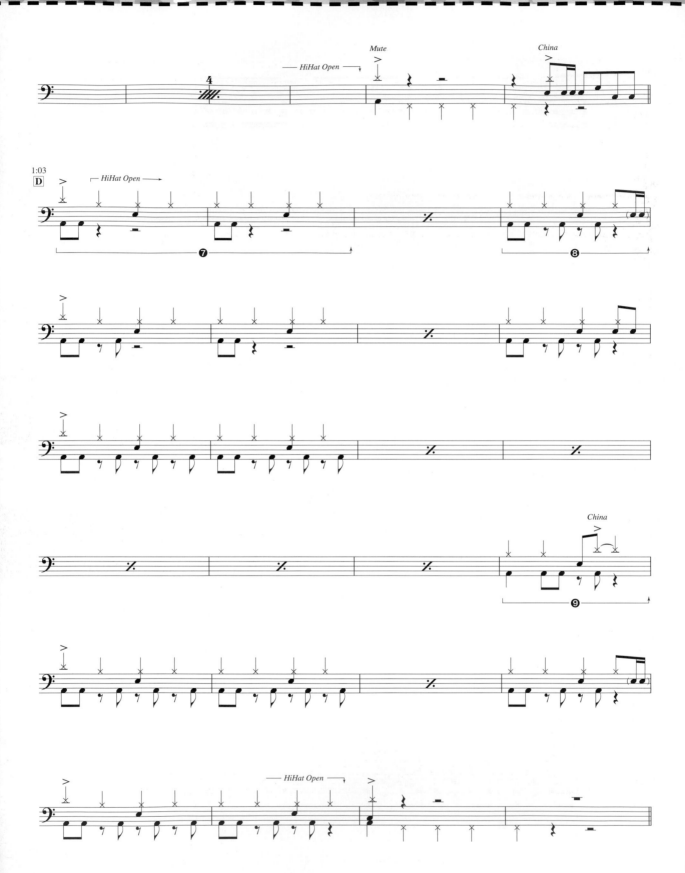

⑦ Half Beat 樂句，注意節奏不可過快。

⑧ 在這個 Half Beat 裡，要漂亮地加入 Ghost Note。

⑨ 這是切分音樂句，必須正確掌握弱拍！

打不出來的人，P.60，GO！

打不出來的人，P.22，GO！

打不出來的人，P.20，GO！

1:32
A''
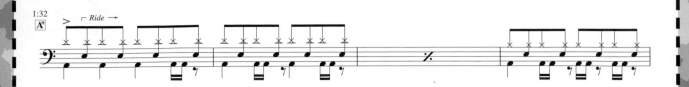

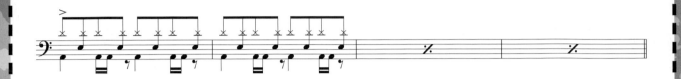

1:42
B'
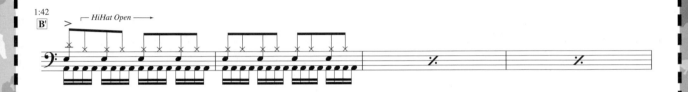

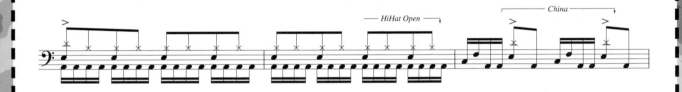

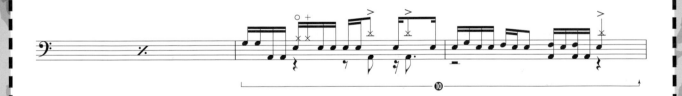

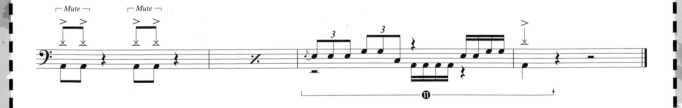

⑩ 過門與半拍半樂句的複合技巧，要將每一個技巧都融入身體的律動裡再敲打。　　　　　打不出來的人，P.50，GO！

⑪ 這是 Change Up 樂句，要注意到微妙的速度變化。　　　　　打不出來的人，P.60，GO！

The Iris,Bloom in the Hell
～地獄的誕生前夜～

松綜合練習曲

· 這是最後的試煉……燃燒你的靈魂來挑戰吧！

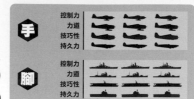

LEVEL

示範演奏 TRACK 42 (DISC1)
伴奏 TRACK 42 (DISC2)

目標速度 ♩=137　　DISC2 的伴奏，一開始是加入打鼓的版本，接著是沒有打鼓的版本。

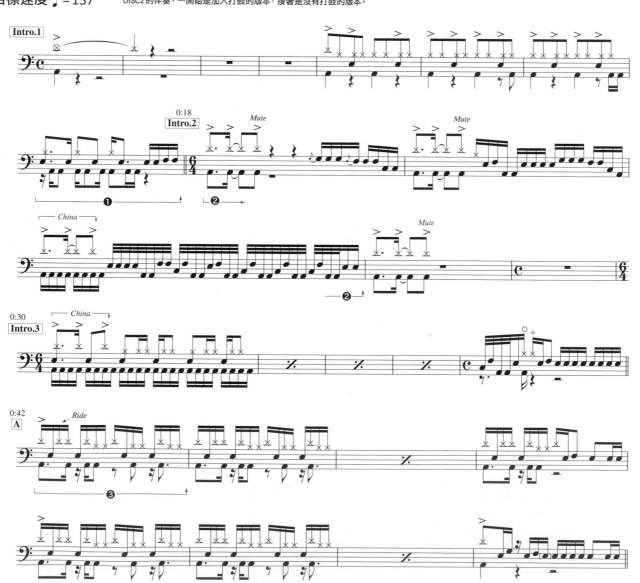

① 複合節奏風格的半拍半樂句，要注意到上半身和下半身行進拍法的不同！
② 從切分音開始的四六拍複合拍子高技巧過門，要正確數拍。
③ 使用了炫打的16 Beat 樂句，要注意手的順序。

打不出來的人，P.58，GO！
打不出來的人，P.62&P.68，GO！
打不出來的人，P.94，GO！

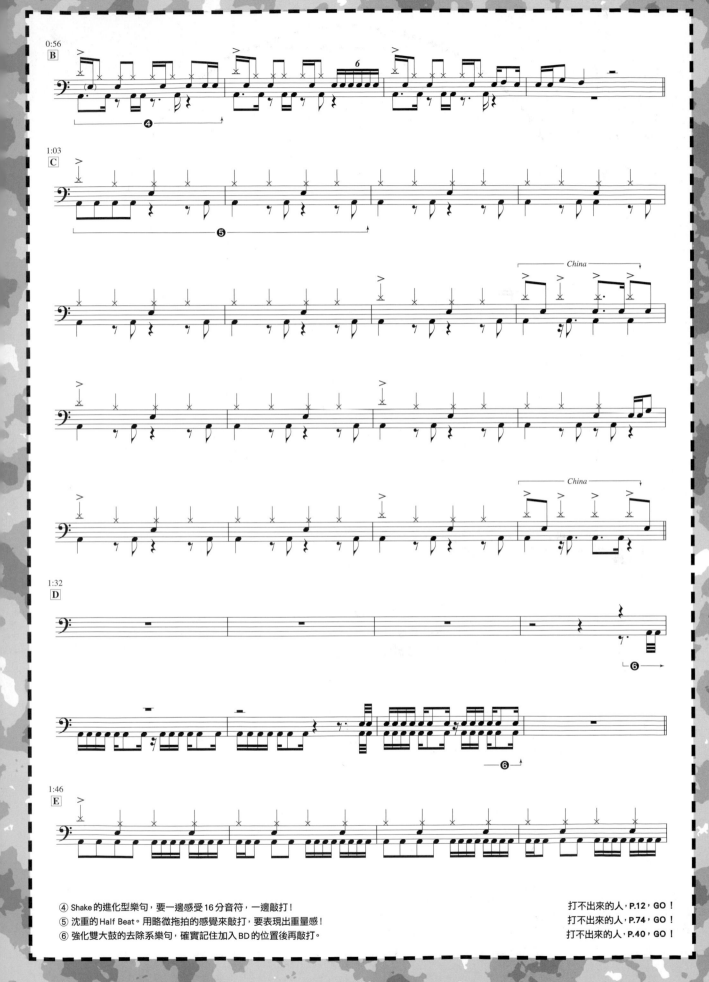

④ Shake 的進化型樂句，要一邊感受 16 分音符，一邊敲打！

⑤ 沈重的 Half Beat。用略微拖拍的感覺來敲打，要表現出重量感！

⑥ 強化雙大鼓的去除系樂句，確實記住加入 BD 的位置後再敲打。

打不出來的人，P.12，GO！

打不出來的人，P.74，GO！

打不出來的人，P.40，GO！

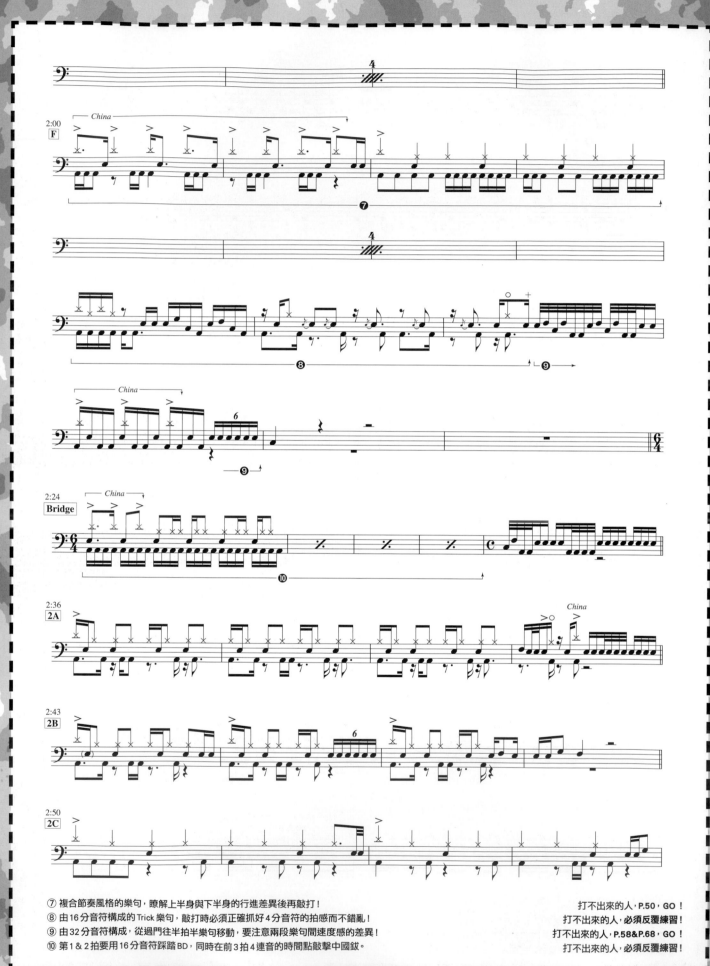

⑦ 複合節奏風格的樂句，瞭解上半身與下半身的行進差異後再敲打！
⑧ 由16分音符構成的Trick樂句，敲打時必須正確抓好4分音符的拍感而不錯亂！
⑨ 由32分音符構成，從過門往半拍半樂句移動，要注意兩段樂句間速度感的差異！
⑩ 第1&2拍要用16分音符踩踏BD，同時在前3拍4連音的時間點敲擊中國鈸。

打不出來的人，P.50，GO！
打不出來的人，必須反覆練習！
打不出來的人，P.58&P.68，GO！
打不出來的人，必須反覆練習！

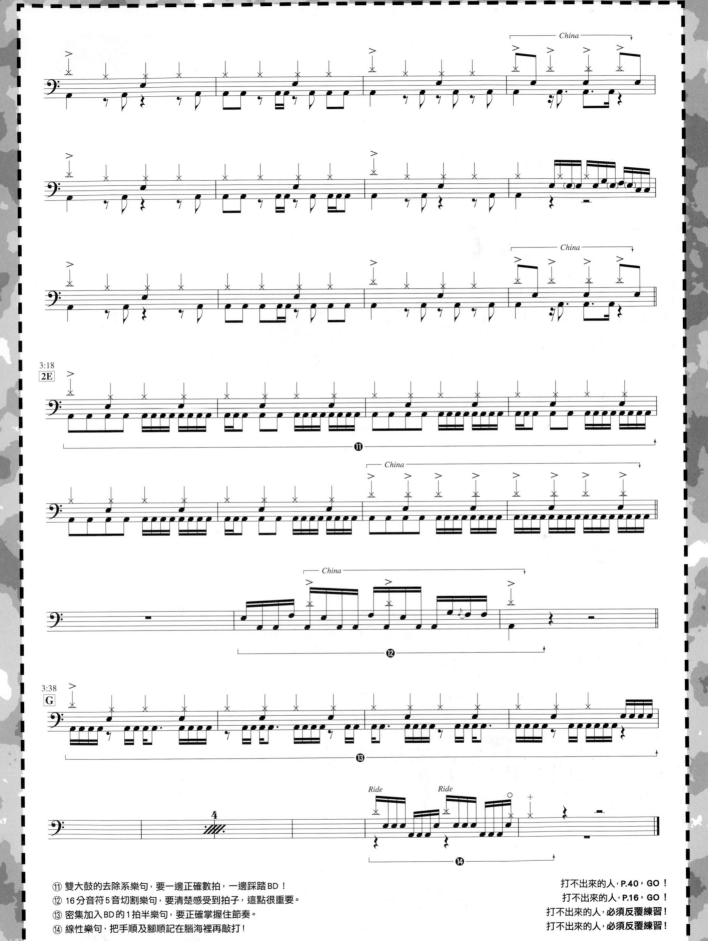

⑪ 雙大鼓的去除系樂句，要一邊正確數拍，一邊踩踏 BD！　　　　　　　　打不出來的人，P.40，GO！

⑫ 16分音符5音切割樂句，要清楚感受到拍子，這點很重要。　　　　　　　打不出來的人，P.16，GO！

⑬ 密集加入 BD 的1拍半樂句，要正確掌握住節奏。　　　　　　　　　　　打不出來的人，必須反覆練習！

⑭ 線性樂句，把手順及腳順記在腦海裡再敲打！　　　　　　　　　　　　打不出來的人，必須反覆練習！

作者使用的器材介紹

這裡要介紹的是讓筆者呈現響亮且具攻擊性演奏的鼓組規格。

鼓組是 Pearl 的 MRX 系列（10"×8"TT、12"×9"TT、16"×16"FT、18"×16"FT）。只有大鼓是使用 Pearl Masterworks 的客製化產品，組成 10 ply all maple（22"×18"）。銅拔類是，Paiste 的 Signature 16" Power Crash、SABIAN 的 APX18" O-ZONE CRASH、Paiste 的 8" Dark Energy Splash、Zildjian 的 A14" New Beat HiHat（上片與下片安反向安裝）、SABIAN 的 AA8" China Splash、Paiste 的 Signature 16" Heavy Crash、同 Signature 18" Power Crash、同 Signature 20" Power Ride、同 Rude 20" China、同 Signature 14" HiHat（上片是 3000，下片是 Signature）、SABIAN AA18" Crash 等組合。

腳踏板是 Pearl 的 P-201TW+P-201P。右腳使用的是標準配備的鼓槌（Beater），左腳則使用 TAMA 製。

SUNS OWL 的現場演奏時，為了使用同步音源，而安裝了 Alesis 的 MIXER MultiMix4 USB，演奏中可以回傳 Click 以及 Vocal。

小鼓是 GOSTRAY 的 Solid Snare（14"×5"／maple）。打擊面鼓皮是 Remo 的 Power Stroke X，底面鼓皮是 Remo 的 RENAISSANCE。

給從地獄戰場生還者
～結束～

　　你覺得這次的入伍篇如何？透過本書可以充分練習具有即席戰力的樂句，不過樂句或技巧頂多只能引導你如何進行打鼓演奏，能不能培養出更好的打鼓風格，或扼殺掉打鼓興趣，全看各位如何處理。希望各位能把這本書的樂句當作自己的武器，持續進行樂團或身為一名鼓手的演奏活動，到目前為止也曾說明過，空有好的技巧，卻被周遭的人說"那又怎樣呢？"就完蛋了。為了以一名鼓手驕傲地生存下去，必須同時擁有智慧與情感；一邊抱持著喜愛音樂以及鼓技的心情，一邊隨時意識到要努力運用手邊的武器（樂句和技巧），千萬不可懈怠，這樣各種夢想的舞台一定會向你招手。不可以感到自滿，隨時都要以沉穩的心情成為一名出色的鼓手。如果未來在某個舞台上能跟各位一起同台表演的話，那就太棒了！筆者今後也仍打算全心研究鼓技之道、樂團之道。

　　這次受到許多人的幫助，才能完成這本教材，在此向各位說聲謝謝，非常感謝你們的協助！

　　那麼我們下次就在舞台上見囉！

作者簡介

GO

　　生於1971年2月18日，東京人。從18歲即正式開始接觸鼓樂演奏，1994年成立自己所屬的樂團SUNS OWL，連續2年於2001年、2002年在日本首度舉辦的轟音嘉年華 "BEAST FEAST" 中演出。在該活動舉辦的樂迷投票獲得了日本國內樂團第1名的榮譽，鼓手部分僅次於SLAYER的Dave Lombardo，取得了第2名的成績。

　　現在除了擔任MI Japan的講師之外，還為K-1選手製作主題曲，因此開始參與知名的 "STAB BLUE"，也替眾多藝人錄音，如製作職業摔角選手NOAH的 "小橋建太" 之入場主題曲、高崎晃（LOUDNESS）、YOSIKO、OLIVIA、榮喜（ex.SHAM SHADE）等。還有在B'z的新歌曲宣傳時，參與了『HEY!HEY!HEY!』以及『MUSIC STASION』等電視演出，以及黑夢的限定一夜之復活＆解散現場演奏『 "the end" ～CORKSCREW A GO GO! FINAL～日本武道館』（2009年1月29日），2010年在SADS復活時，以正式成員身份加入了該樂團。

　　2007年年底開始，與地獄系列各領域的作者成立了超絕樂團 "地獄雞尾酒" 並從事相關的演奏活動。

地獄族譜
超絕系教材『超絕地獄訓練所』系列介紹

吉他篇

教材（附CD）

『超絕吉他地獄訓練所』
NT$500
附電吉他有聲教材CD

『超絕吉他地獄訓練所2』
愛和昇天的技巧強化篇
NT$560
附電吉他有聲教材CD

『超絕吉他地獄訓練所』
叛逆入伍篇
NT$500
附電吉他有聲教材2CD

『地獄的講義錄』
用名曲×超絕技巧移動到那世界！
中文版未發行

曲集（附CD）

『超絕吉他地獄訓練所』
暴走的古典名曲篇
中文版未發行

『超絕吉他地獄訓練所』
戰鬥吧！遊戲音樂篇
中文版未發行

曲集（附CD）

『超絕吉他地獄訓練所』
用家中電視體驗篇連DVD篇
中文版未發行

貝士篇

教材（附CD）

『超絕貝士地獄訓練所』
NT$560
附電吉他有聲教材CD

『超絕貝士地獄訓練所』
決死入伍篇
NT$500
附電吉他有聲教材2CD

曲集（附CD）

『超絕貝士地獄訓練所』
破壞與重生的古典名曲篇
中文版未發行

教材（附CD）

『超絕貝士地獄訓練所』
用凶速DVD執行特殺DIE侵略篇
中文版未發行

鼓篇

教材（附CD）

『超絕鼓技地獄訓練所』
NT$560
附電吉他有聲教材CD

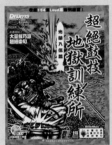

『超絕鼓技地獄訓練所』
光榮入伍篇
NT$500
附電吉他有聲教材2CD

教材（附CD）

『超絕鼓技地獄訓練所』
用狂速DVD突破極限！篇
中文版未發行

主唱篇

教材（附CD）

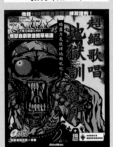

『超絕歌唱地獄訓練所』
NT$500
附電吉他有聲教材CD

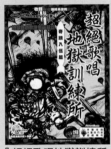

『超絕歌唱地獄訓練所』
奇跡入伍篇
NT$500
附電吉他有聲教材2CD

鍵盤篇

教材（附CD）

『超絕鍵盤地獄訓練所』
中文版未發行

造音工廠有聲教材-爵士鼓

超絕鼓技地獄訓練所
光榮入伍篇

發行人/簡彙杰

作者/GO

翻譯/吳嘉芳 校訂/簡彙杰

編輯部

總編輯/簡彙杰

美術編輯/許立人、羅玉芳

樂譜編輯/洪一鳴 行政助理/賴彥廷

發行所/典絃音樂文化國際事業有限公司

地址/台北市金門街1-2號1樓

登記證/北市建商字第428927號

聯絡處/251 新北市淡水區民族路10-3號6樓

電話/+886-2-2624-2316 傳真/+886-2-2809-1078

印刷工程/皇城廣告印刷事業股份有限公司

定價/每本新台幣五百元整（NT＄500.）

掛號郵資/每本新台幣四十元整（NT＄40.）

郵政劃撥/19471814 戶名/典絃音樂文化國際事業有限公司

出版日期/2011年11月初版

OverTop
Music Publising

典絃音樂文化國際事業有限公司

電話/886-2-2624-2316　　　傳真/886-2-2809-1078

親愛的音樂愛好者您好：

　　很高興與你們分享吉他的各種訊息，現在，請您主動出擊，告訴我們您的吉他學習經驗，首先，就從 **超絕鼓技地獄訓練所-光榮入伍篇** 的意見調查開始吧！我們誠懇的希望能更接近您的想法，問題不免俗套，但請鉅細靡遺的盡情發表您對 **超絕鼓技地獄訓練所-光榮入伍篇** 的心得。也希望舊讀者們能不斷提供意見，與

● 您由何處得知 **超絕鼓技地獄訓練所-光榮入伍篇**？

□老師推薦 ＿＿＿＿＿＿（指導老師大名、電話）＿＿＿＿＿　　□同學推薦

□社團團體購買　□社團推薦　□樂器行推薦　□逛書店

□網路 ＿＿＿＿＿＿（網站名稱）

● 您由何處購得 **超絕鼓技地獄訓練所-光榮入伍篇**？

□書局 ＿＿＿＿＿□ 樂器行 ＿＿＿＿＿□社團　□劃撥

● **超絕鼓技地獄訓練所-光榮入伍篇** 書中您最有興趣的部份是？（請簡述）

＿＿＿＿＿＿＿＿＿＿＿＿＿＿＿＿＿＿＿＿＿＿＿＿＿＿＿＿＿＿＿＿＿＿＿＿

＿＿＿＿＿＿＿＿＿＿＿＿＿＿＿＿＿＿＿＿＿＿＿＿＿＿＿＿＿＿＿＿＿＿＿＿

● 您學習 鼓 有多長時間？

＿＿＿＿＿＿＿＿＿＿＿＿＿＿＿＿＿＿＿＿＿＿＿＿＿＿＿＿＿＿＿＿＿＿＿＿

● 在 **超絕鼓技地獄訓練所-光榮入伍篇** 中的版面編排如何？□活潑 □清晰 □呆板 □創新 □擁擠

● 您希望 典絃 能出版哪種音樂書籍？（請簡述）

＿＿＿＿＿＿＿＿＿＿＿＿＿＿＿＿＿＿＿＿＿＿＿＿＿＿＿＿＿＿＿＿＿＿＿＿

＿＿＿＿＿＿＿＿＿＿＿＿＿＿＿＿＿＿＿＿＿＿＿＿＿＿＿＿＿＿＿＿＿＿＿＿

＿＿＿＿＿＿＿＿＿＿＿＿＿＿＿＿＿＿＿＿＿＿＿＿＿＿＿＿＿＿＿＿＿＿＿＿

● 您是否購買過 典絃 所出版的其他音樂叢書？（請寫書名）

＿＿＿＿＿＿＿＿＿＿＿＿＿＿＿＿＿＿＿＿＿＿＿＿＿＿＿＿＿＿＿＿＿＿＿＿

＿＿＿＿＿＿＿＿＿＿＿＿＿＿＿＿＿＿＿＿＿＿＿＿＿＿＿＿＿＿＿＿＿＿＿＿

＿＿＿＿＿＿＿＿＿＿＿＿＿＿＿＿＿＿＿＿＿＿＿＿＿＿＿＿＿＿＿＿＿＿＿＿

● 您對 **超絕鼓技地獄訓練所-光榮入伍篇** 的綜合建議：

＿＿＿＿＿＿＿＿＿＿＿＿＿＿＿＿＿＿＿＿＿＿＿＿＿＿＿＿＿＿＿＿＿＿＿＿

＿＿＿＿＿＿＿＿＿＿＿＿＿＿＿＿＿＿＿＿＿＿＿＿＿＿＿＿＿＿＿＿＿＿＿＿

＿＿＿＿＿＿＿＿＿＿＿＿＿＿＿＿＿＿＿＿＿＿＿＿＿＿＿＿＿＿＿＿＿＿＿＿

＿＿＿＿＿＿＿＿＿＿＿＿＿＿＿＿＿＿＿＿＿＿＿＿＿＿＿＿＿＿＿＿＿＿＿＿

＿＿＿＿＿＿＿＿＿＿＿＿＿＿＿＿＿＿＿＿＿＿＿＿＿＿＿＿＿＿＿＿＿＿＿＿

請您詳細填寫此份問卷，並剪下 **傳真至** 02-2809-1078，

或 **免貼郵票寄回** 〝典絃音樂文化國際事業有限公司〞。

廣 告 回 函
台灣北區郵政管理局登記證
北 台 字 第 8 9 5 2 號
免 貼 郵 票

TO：251

新北市淡水區民族路10-3號6樓

典絃音樂文化國際事業有限公司

Tapping Guy的〝X〞檔案 （請您用正楷詳細填寫以下資料）

您是 □新會員 □舊會員，您是否曾寄過典絃回函 □是 □否

姓名：_____ 年齡：_____ 性別：□男 □女 生日：_____年_____月_____日

教育程度：□國中 □高中職 □五專 □二專 □大學 □研究所

職業：_____ 學校：_____ 科系：_____

有無參加社團：□有，_____社，職稱_____ □無

能維持較久的可連絡的地址：□□□-□□_____

最容易找到您的電話：（H）_____（行動）_____

E-mail：_____
（請務必填寫，典絃往後將以電子郵件方式發佈最新訊息）

身分證字號：_____（會員編號） 函日期：_____年_____月_____日

SDH0-10011

造音工廠有聲教材-爵士鼓

超絕鼓技地獄訓練所
光榮入伍篇

發行人 / 簡彙杰

作者 / GO

翻譯 / 吳嘉芳　校訂 / 簡彙杰

編輯部

總編輯 / 簡彙杰

美術編輯 / 許立人、羅玉芳

樂譜編輯 / 洪一鳴

行政助理 / 賴彥廷

發行所 / 典絃音樂文化國際事業有限公司

地址 / 台北市金門街1-2號1樓

登記證 / 北市建商字第428927號

連絡處 / 251新北市淡水區民族路10-3號6樓

電話 / 02-2624-2316

傳真 / 02-2809-1078

印刷工程 / 皇城廣告印刷事業股份有限公司

定價 / 每本新台幣五百元整（NT$500.）

掛號郵資 / 每本新台幣四十元整（NT$40.）

郵政劃撥 / 19471814

戶名 / 典絃音樂文化國際事業有限公司

出版日期 / 2011年11月初版

典絃音樂文化國際事業有限公司
劃撥帳號：19471814

劃撥存款收據 注意事項

一、本收據請詳加核對並妥為保管，以便日後查考。

二、如欲查詢存款入帳詳情時，請檢附本收據及已填安之查詢函向各連線郵局辦理。

三、本收據各項金額、數字係機器印製，如非機器列印或經塗改或無收款郵局收訖章者無效。

請 寄 款 人 注 意

一、帳號、戶名及寄款人姓名通訊處各欄詳細填明，以免誤寄；抵付票據之存款，務請於交換前一天存入。

二、每筆存款至少須在新台幣十五元以上，且限填至元為止。

三、倘金額塗改時請更換存款單重新填寫。

四、本存款單不得黏貼或附寄任何文件。

五、本存款金額業經電腦登帳後，不得申請撤回。

六、本存款單備供電腦影像處理，請以正楷工整書寫並請勿折疊。帳戶如需自印存款單，各欄文字及規格必須與本單完全相符。如有不符，各局應婉請寄款人更換郵局印製之存款單填寫，以利處理。

七、本存款單帳號與金額欄請以阿拉伯數字書寫。

八、帳戶本人在「付款局」所在直轄市或縣（市）以外之行政區域存款，須由帳戶內扣收手續費。

交易代號：0501、0502現金存款　0503票據存款　2212劃撥票據託收